한국미술관 기획 초대전

21세기 한국사경 정예작가

荷田 尹京浦

Yoon Kyung-Nam

한국전통사경연구원
Korea Institute of Traditional Illuminated Sutra Copy

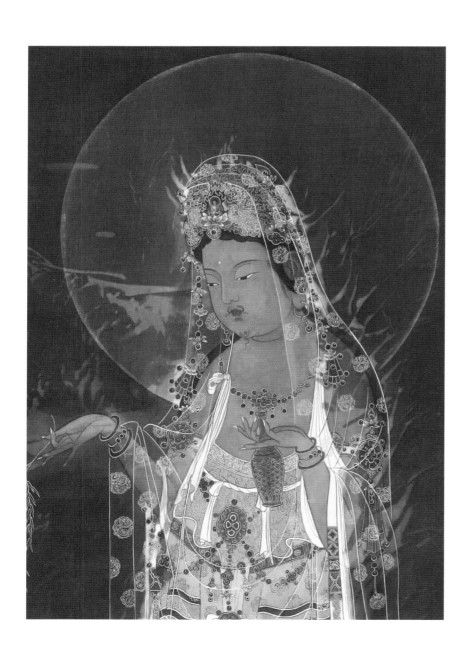

수월관음도 〈견본채색〉 115×75cm ▶

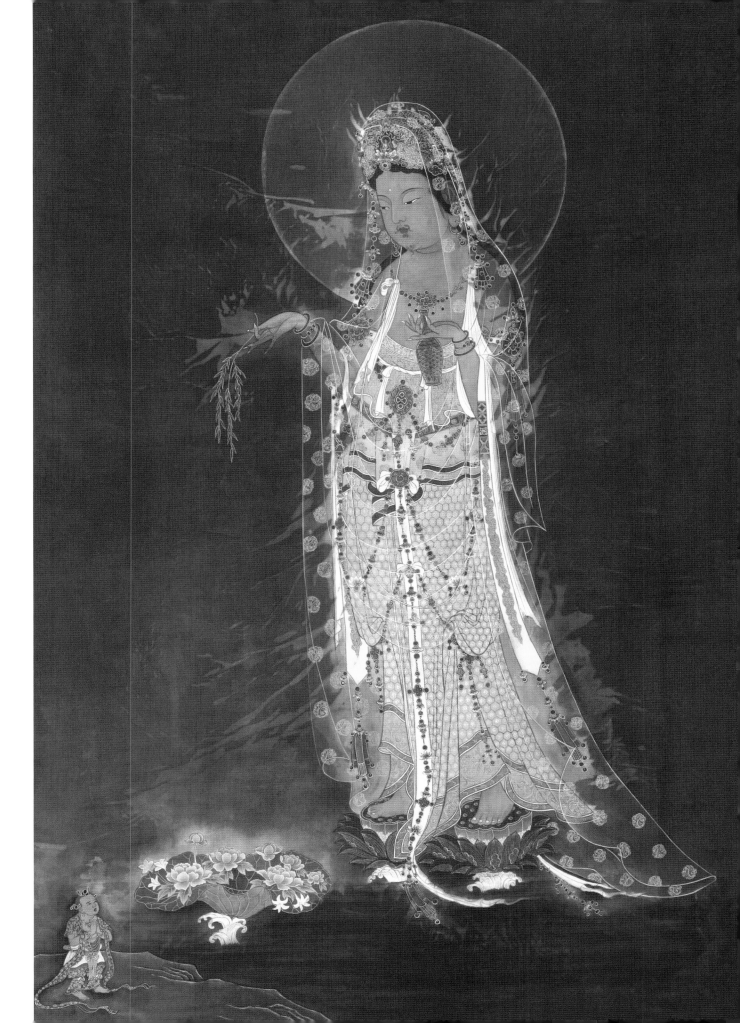

사경과 공필의 만남

– 하전 윤경남 선생의 사경전에 부쳐 –

외길 김경호 (전통사경기능전승자)

1

하전 윤경남 선생의 첫 사경전을 무한 축하합니다.

주지하다시피 사경은 경건한 몸과 마음으로 불교 경전을 필사하는 예술입니다. 그러한 까닭에 기본적으로 서예의 범주 안에 드는 예술입니다.

사경의 역사를 거슬러 올라가면 사경의 목적이 처음에는 佛法의 광선유포를 위한 기능과 이를 통한 교리의 습득 및 교육에 있었다 하더라도 단순한 필사가 아니라 신앙과 연결되어 있었음을 알 수 있습니다. 이렇게 신앙과 불가분의 관계에 있기 때문에 아주 사소한 부분까지도 상징성이 부여되기 시작했습니다. 즉 최상의 장엄으로 이어지게 된 것입니다. 대승불교의 흥기로 수많은 불보살이 신앙의 대상이 되어 조상이 다양하게 조성되면서 장엄의 요소들은 더욱 중요한 속성으로 자리매김 됩니다.

시대가 내려오면서 사경의 각 부분에 상징성이 부여되고 의궤성이 더해지면서 변상도와 같은 회화적인 내용을 비롯하여 재료와 도구의 변화에 따른 여러 예술 장르가 부가적으로 도입됩니다. 이러한 경향은 사경을 보다 편리하게 하는 과정에서 개발된 인쇄술에 사경 본래의 기능을 넘겨주면서 더욱 심화됩니다. 그러한 장엄의 과정은 무한 인내와 정진을 요구하기 때문에 수행과 연계되면서 불교의 중요한 하나의 수행법으로 인식, 정착되기에 이릅니다.

처음 묵서로 이루어지던 사경이 차츰 기능성과 상징성을 지닌 최상의 재료와 도구를 사용하여 제작하는 장엄경인 금자경과 은자경으로 제작되기에 이르고 장정에 이르기까지 최상의 기법과 상징성을 추구하게 됩니다. 그에 따라 최상의 체재와 양식이 정립됩니다. 사경예술은 이러한 장엄부분을 제외하고 논할 수 없습니다.

사경이 이렇게 장엄요소를 보다 적극적으로 수용하면서 수승한 종합예술로 재탄생하게 됩니다. 비로소 서예술의 차원을 넘어 종합예술의 성격을 띄게 되는 것입니다.

하전 선생의 사경작품을 논할 때 이러한 장엄적인 요소를 결코 소홀히 할 수 없습니다. 특히 한국사경 1700년 역사상 처음으로 工筆畵의 제반 요소를 사경의 장엄에 도입하여 그 효과를 극대화시키고 있기 때문입니다. 한편으로는 이러한 공필화 기법의 여러 요소들은 예술적인 영역을 넘어서서 사경수행과 직접적으로 맞닿아 있다고 할 수 있습니다. 주지하다시피 불교수행법 중 참선수행의 경우 크게 頓悟와 漸修로 나뉩니다. 이에 대한 논쟁이 현재까지도 끊임없이 진행되고 있습니다. 그러나 돈오와 점수는 관점의 차이일 뿐 본질은 같습니다. 돈오든 점수든 그에 이르기까지 무한한 선근인연이 바탕에 자리하고 있는 것입니다. 그러한 인연들이 모두 수행의 과정들입니다. 즉 참고 인내하면서 어느 한 곳에 몰입하는 삼매 인연의 누적이 선행되지 않고서는 이루어지질 수 없는 것입니다. 즉 수행이란 끊임없이 정진해 가는 하나의 과정이라 할 수 있습니다.

그러한 점에서 공필화는 수행과 직결된다고 할 수 있습니다. 어떠한 결과(색깔)을 내기 위해 무한 공력을 집중하여 수없는 반복이 이루어지기 때문입니다. 혹자는 '기술'이라 평가절하할 수도 있습니다. 그러나 예술에 대한 관점을 달리 하면 극점에 이른 기술이야말로 최상의 고귀한 예술작품 제작의 기초라 할 수 있습니다. 기술이 극점에 도달한 상태에서 정신성을 담는다면 그 경지에 이르지 못한 자의 평가는 지극히 부당한 것입니다. 기술적인 면에서조차 그에 미치지 못한 자들의 무모한 시기와 질투일 뿐입니다.

사경과 같이 역사가 장구한 전통예술의 경우에는 앞서 수많은 뛰어난 예술가들이 쌓아 올린 전통이 바탕에 내재합니다. 그러한 전통의 답습에만 머물면서 복원, 모사하는 사람을 우리는 '예술가'라 칭하지는 않습니다. 일반적으로 '기술자'라 칭하는 것입니다. 이렇게 예술가라는 말 속에는 전통을 뛰어 넘어 새롭게 재창조해야만 하는 사명이 내재되어 있습니다.

과거 전통사경에는 이러한 공필적인 요소가 많이 내재되어 있습니다. 특히 고려사경의 변상도는 선묘로만 이루어지는 극세화인데 비해 공필화는 채색에까지 영역이 확장되어 있습니다. 그렇지만 변상도와 공필화가 고도의 집중 속에서 섬세하게 이루어진다는 점에서 그 맥락을 함께 한다 할 수 있습니다. 이는 결코 기법에만 그치지 않습니다. 극세화를 그리는 과정에서의 중단 없는 집중 또한 그 맥락을 함께 합니다. 곧 전통사경의 정신과 부합되는 것입니다.

선생이 공필화의 기법으로 불보살을 그리고 장엄하면서 사경과 연계시킨 작품들을 볼 때 우리 전통사경이 새로이 한 차원 승화되고 있다고 할 수 있습니다. 선생은 과거 전통사경의 기법과 양식에 얽매이지 않고 공필의 기

법을 과감히 도입함으로써 새로운 사경의 세계를 개척하고 있는 것입니다. 그러한 점에서 선생의 사경은 무한한 가치와 의의를 갖습니다. 단순한 과거의 답습은 생명력이 없음을 선생은 깊이 인식하고 있다고 보여집니다.

선생의 사경작품에서 한 가지 더 언급하고 싶은 점은 작품에 담고자 하는 내용이 삶과 긴밀히 연결되고 있다는 점입니다. 즉 불보살의 세계가 사바세계 속에 적극적으로 투영되고 있는 것입니다. 이는 선생이 彼岸과 此岸이 둘이 아님을 작품을 통해 직접적으로 보여주는 것으로 해석됩니다. 그러한 점은 화면 안의 선재동자를 孫子로 대체한다든지, 세월호 참사와 같은 현실적인 중생의 아픔과 슬픔의 문제를 종교적으로 승화시킨 작품 등을 통해 확인할 수 있습니다. 현실을 떠난 뜬구름 잡기식의 수행이 아니라 사바세계 속에서 진솔하게 진행되는 참 사경수행이라 할 수 있는 것입니다.

3

하전 선생과의 인연도 어느새 10년이 가까워옵니다. 지난 수년 동안 전통사경에 대한 심도 있는 학습과 이미 30여년 전에 시작했지만 그동안 밀쳐두었던 서법에 대한 학습에 더하여 공필화의 기법을 수용하여 제작한 법사리 작품들 중 일부나마 선별하여 대중들에게 선보이는 이번 전시는 한국 현대 사경예술 세계뿐 아니라 선생 개인에게도 매우 뜻깊은 계기가 되리라 생각합니다. 모든 일에는 계기가 필요합니다. 중생심으로는 특별한 계기가 주어지지 않을 때 매너리즘에 매몰되기 쉽기 때문입니다. 예술가는 매너리즘에 빠지는 것을 최대한 경계해야 합니다. 따라서 적절한 시기에 이를 극복할 수 있는 계기가 주어짐은 매우 중요합니다. 그로 인해 더욱 큰 발심을 하게 되고 안목이 높아지며 더욱 큰 발전이 있게 되기 때문입니다. 선생에게는 이번 초대전이 예술세계를 한 차원 높이는 매우 중요한 기점이 될 것이라는 게 필자의 확신입니다.

선생의 의미 있고 수준 높은 법사리 작품 제작의 공로를 높이 치하하며 이번 초대 개인전을 계기로 명실상부한 사경의 전문작가로 거듭나 21C 한국사경사에 꽃다운 이름을 남기게 되길 간절히 축원합니다.

2015년 12월

법사리, 사경꽃이라 이름하여

저물어가는 제 인생에 사경꽃이 활짝 피었습니다.
수행이나 기도라는 아름다운 단어는 저는 잘 모릅니다.
다만, 내면의 아우성으로 밖을 향해 춤추며 아파할 때
사경은 친구가 되어 깊은 내면을 보듬어 뿌리를 내려주었습니다.
이시간 만큼은 진정 환희로운 시간들입니다.
노년에 필히 마주치게 되는 빈 시간들의 외로움에 보석같이
내 품에 안긴 사경은 나에겐 곧 신앙이 되었습니다.
혼이 깃들면 꽃이 피니, 오롯한 이 행위가 그대로 수행이며
기도이고 선이 아닐까 합니다.
그 뿌리에 거름을 주고 꽃봉오리를 맺고 꽃을 피울 수 있게 해 주신
김경호 선생님, 색의 아름다움을 알게 해 주신 리강 선생님
이 자리를 빌려 마음 담아 깊이 감사드립니다.

감히, 부끄러운 마음 잠시 접어두고 법사리 작품을 사경꽃이라 이름하여
법륜의 수레에 실어 널리 향기를 굴리고자 합니다.
사경작품은 그 자체의 생명력으로 우리의 가슴 속에 파고드는 힘이 있습니다.
그대로 아름다움이며, 진리이며, 행복입니다.
마음 담아 사경의 기운을 만끽하는 공간, 향기 있는 공간에서
부처님 진리에 다가서는 성불의 연(緣)이 되시길 기원합니다.
이 인연으로 맺은 모든 분들께 감사하며
이 자리에 서기까지 묵묵히 바라봐 준 가족과
어머니가 베풀어 주신 사랑에
서사 공덕의 기쁨을 회향하며 두 손 모읍니다.
감사합니다.

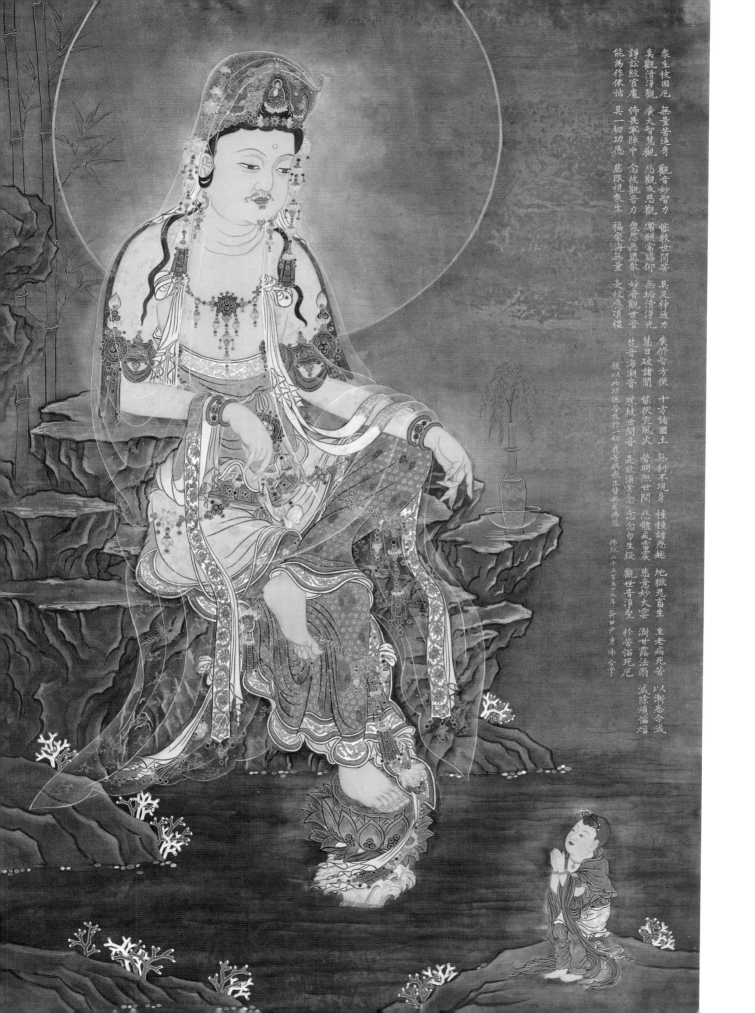

衆生被困厄　無量苦逼身　觀音妙智力　能救世間苦
真觀清淨觀　廣大智慧觀　具足神通力　廣修智方便
諍訟經官處　怖畏軍陣中　念彼觀音力　衆怨悉退散
能為作依怙　具一切功德　慈眼視衆生　福聚海無量
悲觀及慈觀　常願常瞻仰　無垢清淨光　慧日破諸闇
念彼觀音力　妙音觀世音　梵音海潮音　勝彼世間音
是故須常念　念念勿生疑　觀世音淨聖　於苦惱死厄
十方諸國土　無剎不現身　種種諸惡趣　地獄鬼畜生
生老病死苦　以漸悉令滅　能伏災風火　普明照世間
悲體戒雷震　慈意妙大雲　澍甘露法雨　滅除煩惱焰
是故應頂禮

願以此功德普及於一切　我等與衆生皆共成佛道
佛紀二千五百五十九年　蒲田尹京浦合掌

수월관음도 〈견본채색〉 103×68cm

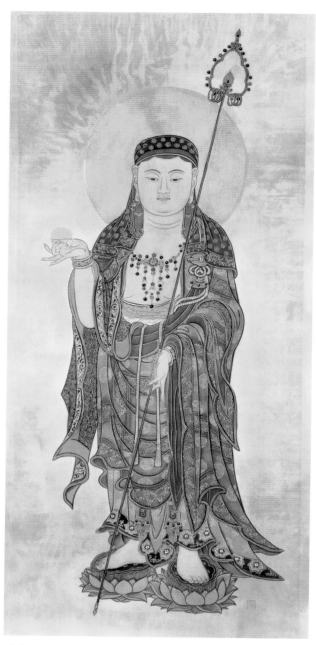

지장보살 〈견본채색〉 72×36cm

머리에 보관을 쓰지 않고
지물로 석장과 보주를 들고 계시며
고통 받는 지옥중생을 구제하시는 분

관세음보살보문품 〈백지금니, 견본채색〉 96×72cm ▶

법화경 제25품으로서 중생들이 관세음보살님의 명호를 부르면 여러 모습으로
몸을 나투시어 중생들의 고통을 덜어 주시고 원하는 것을 다 이루게 해 주신다.

妙法蓮華經卷第七

觀世音菩薩普門品第二十五

爾時無盡意菩薩即從座起，偏袒右肩，合掌向佛，而作是言：世尊，觀世音菩薩以何因緣名觀世音？佛告無盡意菩薩：善男子，若有無量百千萬億眾生受諸苦惱，聞是觀世音菩薩，一心稱名，觀世音菩薩即時觀其音聲，皆得解脫。若有持是觀世音菩薩名者，設入大火，火不能燒，由是菩薩威神力故。若為大水所漂，稱其名號，即得淺處。若有百千萬億眾生，為求金銀、琉璃、硨磲、瑪瑙、珊瑚、琥珀、真珠等寶，入於大海，假使黑風吹其船舫，飄墮羅剎鬼國，其中若有乃至一人，稱觀世音菩薩名者，是諸人等皆得解脫羅剎之難。以是因緣，名觀世音。

若復有人臨當被害，稱觀世音菩薩名者，彼所執刀杖尋段段壞，而得解脫。若三千大千國土，滿中夜叉、羅剎，欲來惱人，聞其稱觀世音菩薩名者，是諸惡鬼尚不能以惡眼視之，況復加害。設復有人，若有罪若無罪，杻械枷鎖檢繫其身，稱觀世音菩薩名者，皆悉斷壞，即得解脫。若三千大千國土，滿中怨賊，有一商主，將諸商人，齎持重寶，經過險路，其中一人作是唱言：諸善男子，勿得恐怖，汝等應當一心稱觀世音菩薩名號，是菩薩能以無畏施於眾生，汝等若稱名者，於此怨賊當得解脫。眾商人聞，俱發聲言：南無觀世音菩薩。稱其名故，即得解脫。

無盡意，觀世音菩薩摩訶薩威神之力，巍巍如是。若有眾生多於婬欲，常念恭敬觀世音菩薩，便得離欲。若多瞋恚，常念恭敬觀世音菩薩，便得離瞋。若多愚癡，常念恭敬觀世音菩薩，便得離癡。無盡意，觀世音菩薩有如是等大威神力，多所饒益，是故眾生常應心念。若有女人，設欲求男，禮拜供養觀世音菩薩，便生福德智慧之男；設欲求女，便生端正有相之女，宿植德本，眾人愛敬。無盡意，觀世音菩薩有如是力，若有眾生恭敬禮拜觀世音菩薩，福不唐捐，是故眾生皆應受持觀世音菩薩名號。

無盡意，若有人受持六十二億恒河沙菩薩名字，復盡形供養飲食、衣服、臥具、醫藥，於汝意云何？是善男子、善女人，功德多不？無盡意言：甚多，世尊。佛言：若復有人受持觀世音菩薩名號，乃至一時禮拜供養，是二人福正等無異，於百千萬億劫不可窮盡。無盡意，受持觀世音菩薩名號，得如是無量無邊福德之利。

無盡意菩薩白佛言：世尊，觀世音菩薩云何遊此娑婆世界？云何而為眾生說法？方便之力，其事云何？佛告無盡意菩薩：善男子，若有國土眾生，應以佛身得度者，觀世音菩薩即現佛身而為說法；應以辟支佛身得度者，即現辟支佛身而為說法；應以聲聞身得度者，即現聲聞身而為說法；應以梵王身得度者，即現梵王身而為說法；應以帝釋身得度者，即現帝釋身而為說法；應以自在天身得度者，即現自在天身而為說法；應以大自在天身得度者，即現大自在天身而為說法；應以天大將軍身得度者，即現天大將軍身而為說法；應以毗沙門身得度者，即現毗沙門身而為說法；應以小王身得度者，即現小王身而為說法；應以長者身得度者，即現長者身而為說法；應以居士身得度者，即現居士身而為說法；應以宰官身得度者，即現宰官身而為說法；應以婆羅門身得度者，即現婆羅門身而為說法；應以比丘、比丘尼、優婆塞、優婆夷身得度者，即現比丘、比丘尼、優婆塞、優婆夷身而為說法；應以長者、居士、宰官、婆羅門婦女身得度者，即現婦女身而為說法；應以童男、童女身得度者，即現童男、童女身而為說法；應以天、龍、夜叉、乾闥婆、阿修羅、迦樓羅、緊那羅、摩睺羅伽、人非人等身得度者，即皆現之而為說法；應以執金剛身得度者，即現執金剛身而為說法。

無盡意，是觀世音菩薩成就如是功德，以種種形遊諸國土，度脫眾生，是故汝等應當一心供養觀世音菩薩。是觀世音菩薩摩訶薩，於怖畏急難之中能施無畏，是故此娑婆世界皆號之為施無畏者。

無盡意菩薩白佛言：世尊，我今當供養觀世音菩薩。即解頸眾寶珠瓔珞，價值百千兩金，而以與之，作是言：仁者，受此法施珍寶瓔珞。時觀世音菩薩不肯受之。無盡意復白觀世音菩薩言：仁者，愍我等故，受此瓔珞。爾時佛告觀世音菩薩：當愍此無盡意菩薩及四眾、天、龍、夜叉、乾闥婆、阿修羅、迦樓羅、緊那羅、摩睺羅伽、人非人等故，受是瓔珞。即時觀世音菩薩愍諸四眾及於天、龍、人非人等，受其瓔珞，分作二分，一分奉釋迦牟尼佛，一分奉多寶佛塔。無盡意，觀世音菩薩有如是自在神力，遊於娑婆世界。

爾時無盡意菩薩以偈問曰：

世尊妙相具　我今重問彼
佛子何因緣　名為觀世音
具足妙相尊　偈答無盡意
汝聽觀音行　善應諸方所
弘誓深如海　歷劫不思議
侍多千億佛　發大清淨願
我為汝略說　聞名及見身
心念不空過　能滅諸有苦
假使興害意　推落大火坑
念彼觀音力　火坑變成池
或漂流巨海　龍魚諸鬼難
念彼觀音力　波浪不能沒
或在須彌峰　為人所推墮
念彼觀音力　如日虛空住
或被惡人逐　墮落金剛山
念彼觀音力　不能損一毛
或值怨賊繞　各執刀加害
念彼觀音力　咸即起慈心
或遭王難苦　臨刑欲壽終
念彼觀音力　刀尋段段壞
或囚禁枷鎖　手足被杻械
念彼觀音力　釋然得解脫
咒詛諸毒藥　所欲害身者
念彼觀音力　還著於本人
或遇惡羅剎　毒龍諸鬼等
念彼觀音力　時悉不敢害
若惡獸圍繞　利牙爪可怖
念彼觀音力　疾走無邊方
蚖蛇及蝮蠍　氣毒煙火燃
念彼觀音力　尋聲自回去
雲雷鼓掣電　降雹澍大雨
念彼觀音力　應時得消散
眾生被困厄　無量苦逼身
觀音妙智力　能救世間苦
具足神通力　廣修智方便
十方諸國土　無剎不現身
種種諸惡趣　地獄鬼畜生
生老病死苦　以漸悉令滅
真觀清淨觀　廣大智慧觀
悲觀及慈觀　常願常瞻仰
無垢清淨光　慧日破諸闇
能伏災風火　普明照世間
悲體戒雷震　慈意妙大雲
澍甘露法雨　滅除煩惱焰
諍訟經官處　怖畏軍陣中
念彼觀音力　眾怨悉退散
妙音觀世音　梵音海潮音
勝彼世間音　是故須常念
念念勿生疑　觀世音淨聖
於苦惱死厄　能為作依怙
具一切功德　慈眼視眾生
福聚海無量　是故應頂禮

爾時持地菩薩即從座起，前白佛言：世尊，若有眾生聞是觀世音菩薩品自在之業、普門示現神通力者，當知是人功德不少。佛說是普門品時，眾中八萬四千眾生，皆發無等等阿耨多羅三藐三菩提心。

佛統二千五百五十九年　乙未　東京浄合堂

지장보살 〈견본채색금니〉 51×30cm ▶

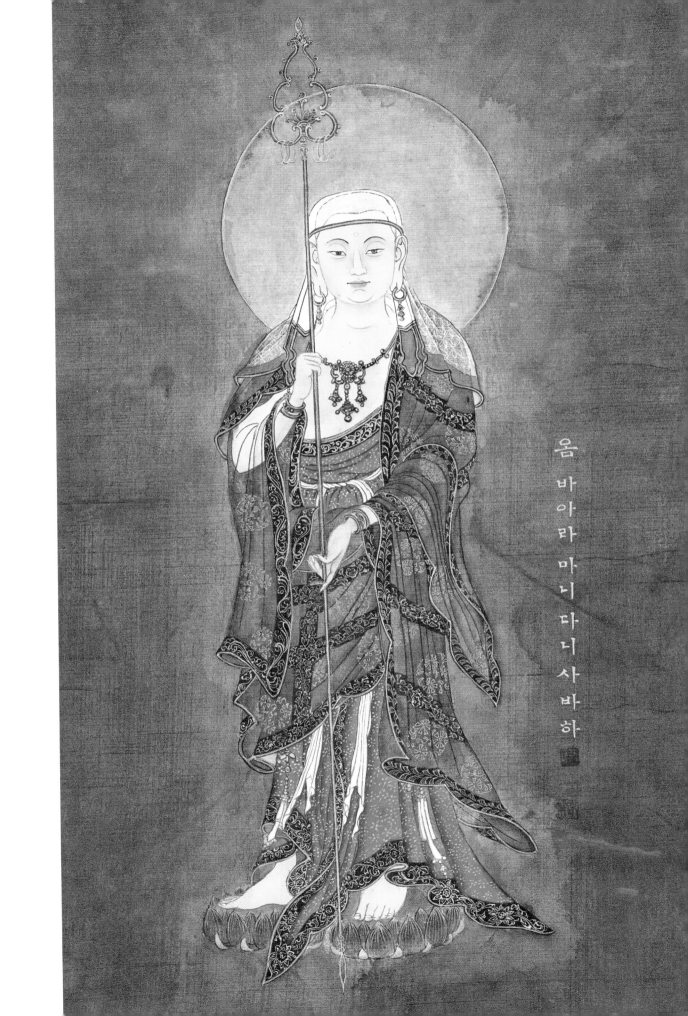

옴
바
아
라
마
니
다
니
사
바
하

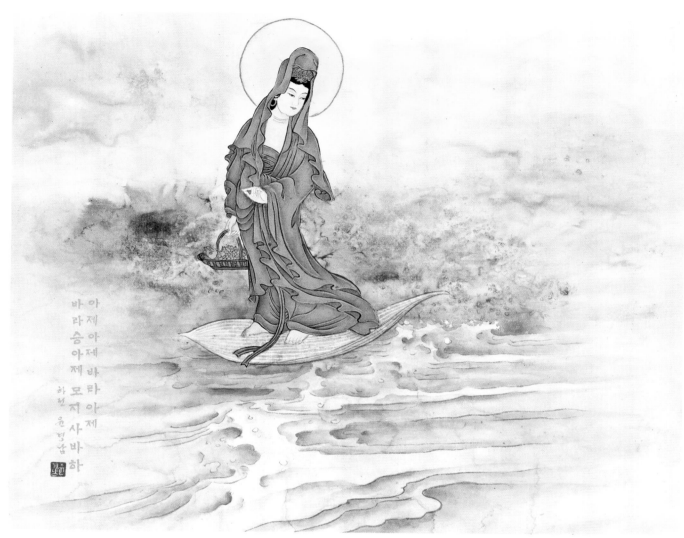

아제아제바라아제

바라승아제모지사바하

하정 운정섭

어람관음 〈견본채색금니〉 32×40cm

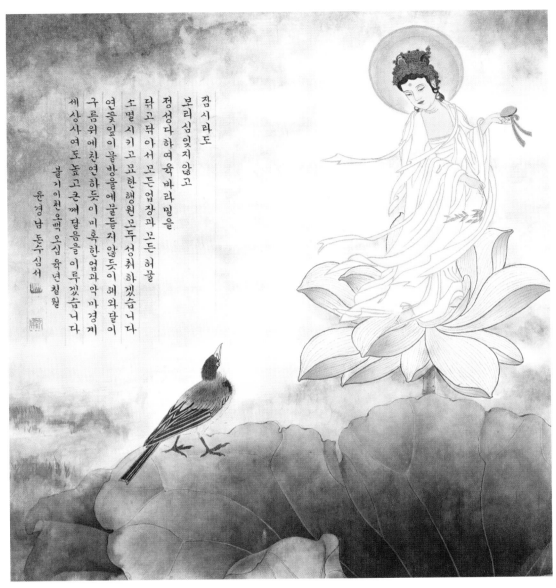

양류관음도 〈견본채색〉 44×41cm

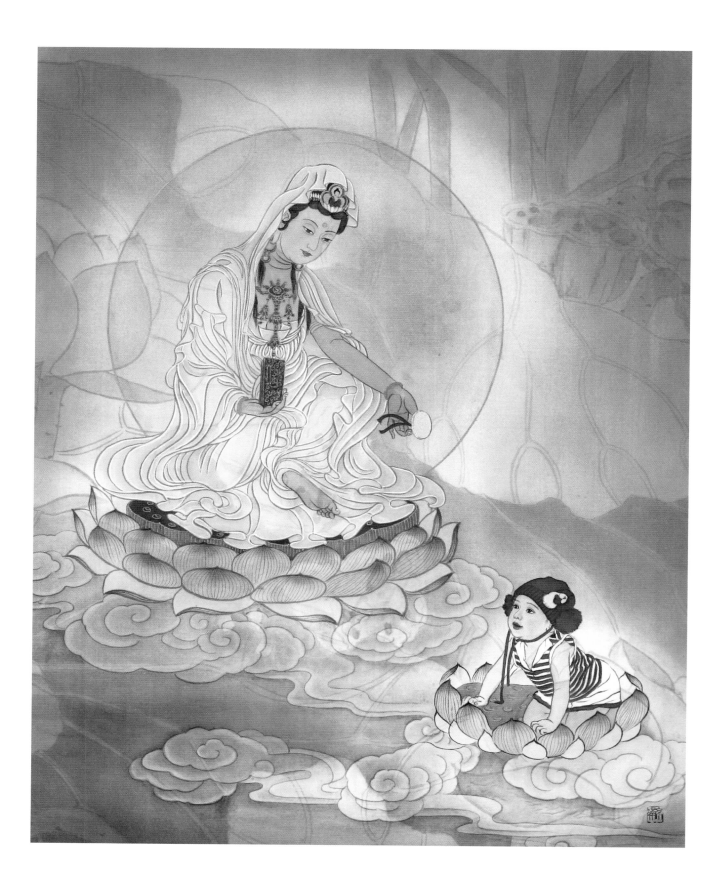

◀ 백의관음 〈견본채색〉 50×40cm

　　손자를 위한 발원 기도

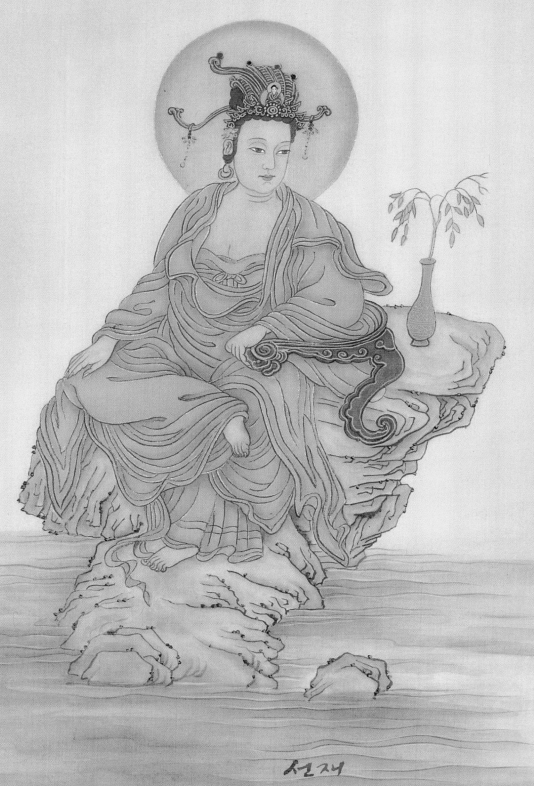

선재
선재 로다

2012. 가. 묘껑화 백원

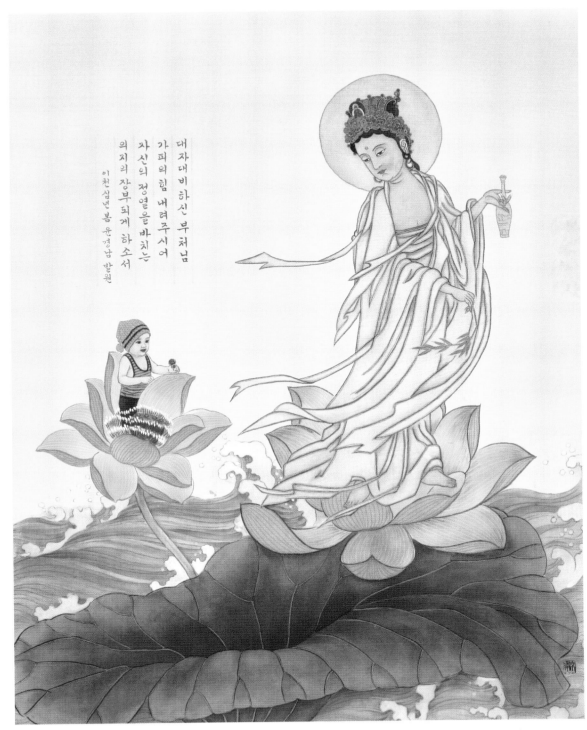

대자대비하신 부처님
가피의 힘 내려주시어
자신의 정열을 바치는
의지의 장부 되게 하소서
이천십년 봄 운경남 발원

양류관음 〈견본채색〉 57×43cm

◀ 선재 선재로다 〈견본채색〉 52×43cm

極小同大
忘絶境界
極大同小
不見邊表
有即是無
无即是有
若不如此
不必湏守
一即一切
一切即一
但能如是
何慮不畢
信心不二
不二信心
言語道断
非去来令

僧璨 著

佛紀二五五九年 九月
尹京淨 稽首 寫

부처님의 다함없는
자비광명 앞에 거듭
제 今차 오며 이 인때
이사 라하는 순자
정수 형의 무명장야
무한 해공으로 회향
되게 발원 합니다

중국 선종 3대 조사 승찬스님이 지으신 선어록
모든 상대적인 양면의 차별 견해를 버리면 원융무애한 세계로 돌아오게 된다는
사언(四言)이구(二句) 73송 584자로 구성되어 있다.

一念萬年
宗非促延
皆入此宗
十方智者
無不包容
不二皆同
唯言不二
要急相應
无他無自
真如法界
識情難測
非思量處
不勞心力
盧明自照
無可記憶
一切不留
正信調直
狐疑淨盡
所作俱息
挈心平等
不存軌則
究竟窮極
一何有爾
兩既不成

신심명 〈백지금니〉 255×9cm

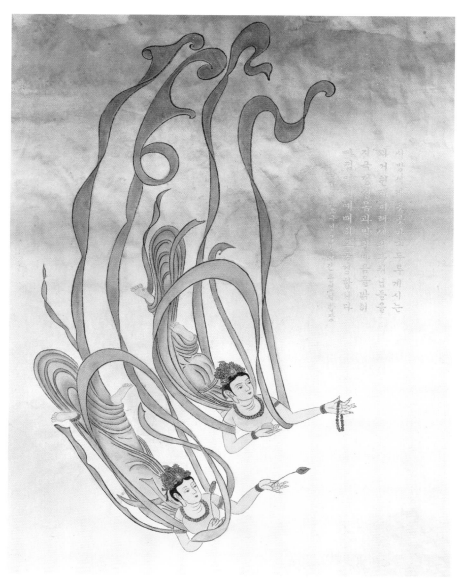

비천도 〈견본채색금니〉 44×34cm

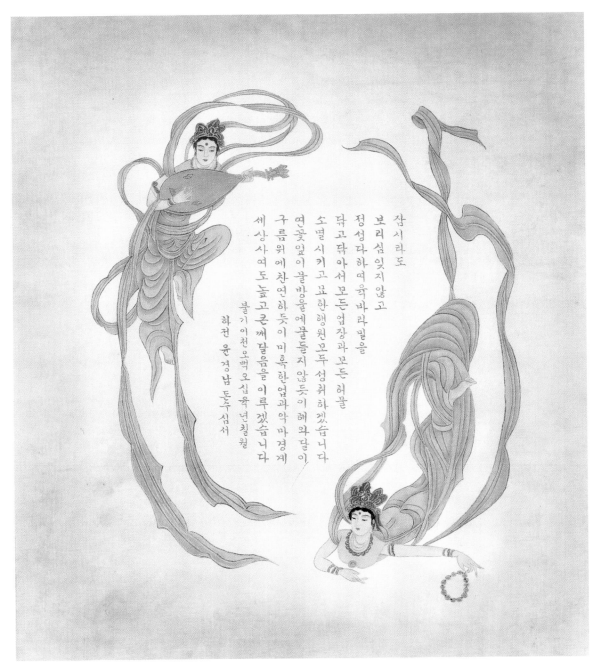

잠시라도
보리심 잊지 않고
정성다하여 육바라밀을
닦고 닦아서 모든 업장과 모든 허물
소멸시키고 묘한 행원 모두 성취 하겠습니다
연꽃잎이 물방울에 물들지 않는듯이 해와 달이
구름 위에 찬연 하듯이 미혹한 업과 악마 경계
세상사여 도 높고 근께 닫음을 이루겠습니다

불기 이천오백 오십 육 년 칠월
하전 윤 경 남 돈 수 십 서

비천도 〈견본채색〉 48×41cm

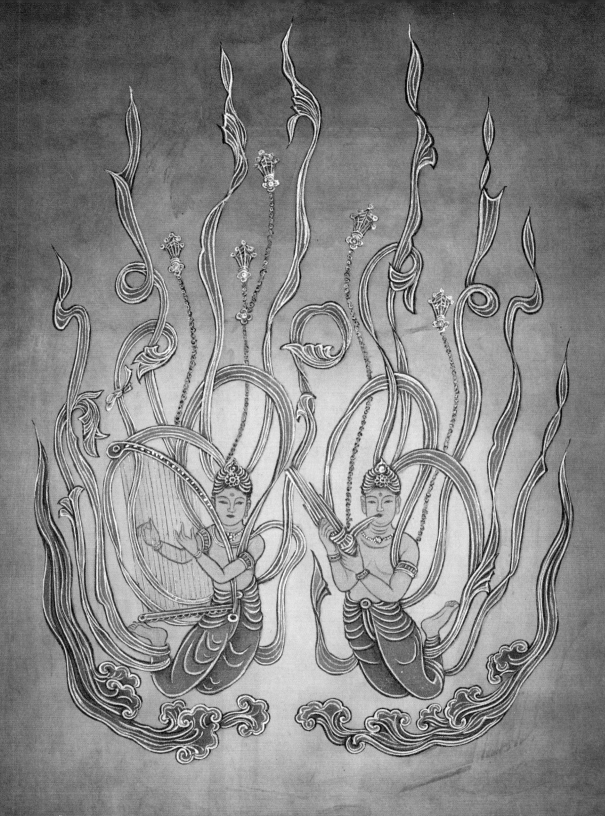

마음은 모든일의 근본. 마음이 주가되어 모든일을 시키
나니 마음속에 착한일을 생각하면 그 말과 행동 또한 그러
하리라. 그 때문에 즐거움이 그를 따르리. 마치 형체를
따르는 그림자처럼.　　　　하진 윤 정남 그리고 쓰다

◀ 상원사종 비천 〈견본채색은니〉 40×31cm

뒷면 26~27p ▶
금강반야바라밀경
〈상지묵서〉
73×120cm

讀功德 如是人等則為荷擔如來阿耨多羅三藐三菩提何以故須菩提若樂小法者著我見人見眾生見壽者見即於此經不能聽受讀誦為人解說須菩提在在處處若有此經

一切世間天人阿脩羅所應供養當知此處則為是塔皆應恭敬作禮圍繞以諸華香而散其處 復次須菩提善男子善女人受持讀誦此經若為人輕賤是人先世罪業應墮惡

道以今世人輕賤故先世罪業則為消滅當得阿耨多羅三藐三菩提 須菩提我念過去無量阿僧祇劫於然燈佛前得值八百四千萬億那由他諸佛悉皆供養承事無空過者若

復有人於後末世能受持讀誦此經所得功德於我所供養諸佛功德百分不及一千萬億分乃至算數譬喻所不能及須菩提若善男子善女人於後末世有受持讀誦此經所得

功德我若具說者或有人聞心則狂亂狐疑不信須菩提當知是經義不可思議果報亦不可思議 爾時須菩提白佛言世尊善男子善女人發阿耨多羅三藐三菩提心云何應

住云何降伏其心佛告須菩提善男子善女人發阿耨多羅三藐三菩提心者當生如是心我應滅度一切眾生滅度一切眾生已而無有一眾生實滅度者何以故須菩提若菩薩有

我相人相眾生相壽者相則非菩薩所以者何須菩提實無有法發阿耨多羅三藐三菩提心者 須菩提於意云何如來於然燈佛所有法得阿耨多羅三藐三菩提不不也世尊如我

解佛所說義佛於然燈佛所無有法得阿耨多羅三藐三菩提佛言如是如是須菩提實無有法如來得阿耨多羅三藐三菩提須菩提若有法如來得阿耨多羅三藐三菩提者然

燈佛則不與我受記汝於來世當得作佛號釋迦牟尼以實無有法得阿耨多羅三藐三菩提是故然燈佛與我受記作是言汝於來世當得作佛號釋迦牟尼何以故如來者即諸

法如義若有人言如來得阿耨多羅三藐三菩提須菩提實無有法佛得阿耨多羅三藐三菩提須菩提如來所得阿耨多羅三藐三菩提於是中無實無虛是故如來說一切法皆

是佛法須菩提所言一切法者即非一切法是故名一切法須菩提譬如人身長大須菩提言世尊如來說人身長大則為非大身是名大身 須菩提菩薩亦如是若作是言我當滅

度無量眾生則不名菩薩何以故須菩提實無有法名為菩薩是故佛說一切法無我無人無眾生無壽者須菩提若菩薩作是言我當莊嚴佛土是不名菩薩何以故如來說莊嚴

佛土者即非莊嚴是名莊嚴須菩提若菩薩通達無我法者如來說名真是菩薩 須菩提於意云何如來有肉眼不如是世尊如來有肉眼須菩提於意云何如來有天眼不如是

世尊如來有天眼須菩提於意云何如來有慧眼不如是世尊如來有慧眼須菩提於意云何如來有法眼不如是世尊如來有法眼須菩提於意云何如來有佛眼不如是世尊如

來有佛眼須菩提於意云何如恆河中所有沙佛說是沙不如是世尊如來說是沙須菩提於意云何如一恆河中所有沙有如是沙等恆河是諸恆河所有沙數佛世界如是寧為多

不甚多世尊佛告須菩提爾所國土中所有眾生若干種心如來悉知何以故如來說諸心皆為非心是名為心所以者何須菩提過去心不可得現在心不可得未來心不可得

須菩提於意云何若有人滿三千大千世界七寶以用布施是人以是因緣得福多不如是世尊此人以是因緣得福甚多須菩提若福德有實如來不說得福德多以福德無故如

來說得福德多 須菩提於意云何佛可以具足色身見不不也世尊如來不應以具足色身見何以故如來說具足色身即非具足色身是名具足色身 須菩提於意云何如來可

以具足諸相見不不也世尊如來不應以具足諸相見何以故如來說諸相具足即非具足是名諸相具足 須菩提汝勿謂如來作是念我當有所說法莫作是念何以故若人言如來

有所說法即為謗佛不能解我所說故須菩提說法者無法可說是名說法 爾時慧命須菩提白佛言世尊頗有眾生於未來世聞說是法生信心不佛言須菩提彼非眾生非

不眾生何以故須菩提眾生眾生者如來說非眾生是名眾生 須菩提白佛言世尊佛得阿耨多羅三藐三菩提為無所得耶佛言如是如是須菩提我於阿耨多羅三藐三菩提

乃至無有少法可得是名阿耨多羅三藐三菩提 復次須菩提是法平等無有高下是名阿耨多羅三藐三菩提以無我無人無眾生無壽者修一切善法則得阿耨多羅三藐三

菩提須菩提所言善法者如來說即非善法是名善法 須菩提若三千大千世界中所有諸須彌山王如是等七寶聚有人持用布施若人以此般若波羅蜜經乃至四句偈等受

持讀誦為他人說於前福德百分不及一百千萬億分乃至算數譬喻所不能及 須菩提於意云何汝等勿謂如來作是念我當度眾生須菩提莫作是念何以故實無有眾生如

來度者若有眾生如來度者如來則有我人眾生壽者須菩提如來說有我者則非有我而凡夫之人以為有我須菩提凡夫者如來說則非凡夫是名凡夫 須菩提於意云何可以

三十二相觀如來不須菩提言如是如是以三十二相觀如來佛言須菩提若以三十二相觀如來者轉輪聖王則是如來須菩提白佛言世尊如我解佛所說義不應以三十二

相觀如來 爾時世尊而說偈言 若以色見我以音聲求我是人行邪道不能見如來

須菩提汝若作是念如來不以具足相故得阿耨多羅三藐三菩提須菩提莫作是念如來不以具足相故得阿耨多羅三藐三菩提 須菩提汝若作是念發阿耨多羅三藐三菩提

心者說諸法斷滅莫作是念何以故發阿耨多羅三藐三菩提心者於法不說斷滅相 須菩提若菩薩以滿恆河沙等世界七寶持用布施若復有人知一切法無我得成於忍此菩

薩勝前菩薩所得功德須菩提以諸菩薩不受福德故須菩提白佛言世尊云何菩薩不受福德須菩提菩薩所作福德不應貪著是故說不受福德 須菩提若有人言如來若

來若去若坐若臥是人不解我所說義何以故如來者無所從來亦無所去故名如來 須菩提若善男子善女人以三千大千世界碎為微塵於意云何是微塵眾寧為多

不甚多世尊何以故若是微塵眾實有者佛則不說是微塵眾所以者何佛說微塵眾則非微塵眾是名微塵眾 須菩提如來所說三千大千世界則非世界是名世界何以故

若世界實有者則是一合相如來說一合相則非一合相是名一合相須菩提一合相者則是不可說但凡夫之人貪著其事 須菩提若人言佛說我見人見眾生見壽者見

須菩提於意云何是人解我所說義不不也世尊是人不解如來所說義何以故世尊說我見人見眾生見壽者見即非我見人見眾生見壽者見是名我見人見眾生見壽者見

須菩提發阿耨多羅三藐三菩提心者於一切法應如是知如是見如是信解不生法相須菩提所言法相者如來說即非法相是名法相 須菩提若有人以滿無量阿僧祇世界七寶持用布施若有善男子善女人發菩薩心者持於此經乃至四句偈等受持讀誦為人演說其福勝彼云何為人演說

不取於相如如不動何以故 一切有為法如夢幻泡影如露亦如電應作如是觀

佛說是經已長老須菩提及諸比丘比丘尼優婆塞優婆夷一切世間天人阿脩羅聞佛所說

皆大歡喜信受奉行

願以此功德 普及於一切 我等與眾生 皆共成佛道

佛紀二五五六年八月 荷田 尹京渼 頓首書

金剛般若波羅蜜經

姚秦三藏沙門鳩摩羅什奉詔譯

如是我聞。一時佛在舍衛國祇樹給孤獨園。與大比丘眾千二百五十人俱。爾時世尊食時。著衣持缽。入舍衛大城乞食。於其城中。次第乞已。還至本處。飯食訖。收衣缽。洗足已。敷座而坐。

時長老須菩提。在大眾中即從座起。偏袒右肩。右膝著地。合掌恭敬。而白佛言。希有世尊。如來善護念諸菩薩。善付囑諸菩薩。世尊。善男子善女人。發阿耨多羅三藐三菩提心。應云何住。云何降伏其心。佛言。善哉善哉。須菩提。如汝所說。如來善護念諸菩薩。善付囑諸菩薩。汝今諦聽。當為汝說。善男子善女人。發阿耨多羅三藐三菩提心。應如是住。如是降伏其心。唯然。世尊。願樂欲聞。

佛告須菩提。諸菩薩摩訶薩。應如是降伏其心。所有一切眾生之類。若卵生。若胎生。若濕生。若化生。若有色。若無色。若有想。若無想。若非有想非無想。我皆令入無餘涅槃而滅度之。如是滅度無量無數無邊眾生。實無眾生得滅度者。何以故。須菩提。若菩薩有我相人相眾生相壽者相。即非菩薩。

復次須菩提。菩薩於法。應無所住行於布施。所謂不住色布施。不住聲香味觸法布施。須菩提。菩薩應如是布施。不住於相。何以故。若菩薩不住相布施。其福德不可思量。須菩提。於意云何。東方虛空可思量不。不也。世尊。須菩提。南西北方四維上下虛空可思量不。不也。世尊。須菩提。菩薩無住相布施福德。亦復如是不可思量。須菩提。菩薩但應如所教住。

須菩提。於意云何。可以身相見如來不。不也。世尊。不可以身相得見如來。何以故。如來所說身相。即非身相。佛告須菩提。凡所有相。皆是虛妄。若見諸相非相。則見如來。

須菩提白佛言。世尊。頗有眾生。得聞如是言說章句。生實信不。佛告須菩提。莫作是說。如來滅後。後五百歲。有持戒修福者。於此章句。能生信心。以此為實。當知是人。不於一佛二佛三四五佛而種善根。已於無量千萬佛所種諸善根。聞是章句。乃至一念生淨信者。須菩提。如來悉知悉見。是諸眾生。得如是無量福德。何以故。是諸眾生。無復我相人相眾生相壽者相。無法相。亦無非法相。何以故。是諸眾生。若心取相。則為著我人眾生壽者。若取法相。即著我人眾生壽者。何以故。若取非法相。即著我人眾生壽者。是故不應取法。不應取非法。以是義故。如來常說。汝等比丘。知我說法。如筏喻者。法尚應捨。何況非法。

須菩提。於意云何。如來得阿耨多羅三藐三菩提耶。如來有所說法耶。須菩提言。如我解佛所說義。無有定法名阿耨多羅三藐三菩提。亦無有定法如來可說。何以故。如來所說法。皆不可取。不可說。非法非非法。所以者何。一切賢聖。皆以無為法。而有差別。

須菩提。於意云何。若人滿三千大千世界七寶。以用布施。是人所得福德。寧為多不。須菩提言。甚多。世尊。何以故。是福德即非福德性。是故如來說福德多。若復有人。於此經中受持。乃至四句偈等。為他人說。其福勝彼。何以故。須菩提。一切諸佛。及諸佛阿耨多羅三藐三菩提法。皆從此經出。須菩提。所謂佛法者。即非佛法。

須菩提。於意云何。須陀洹能作是念。我得須陀洹果不。須菩提言。不也。世尊。何以故。須陀洹名為入流。而無所入。不入色聲香味觸法。是名須陀洹。須菩提。於意云何。斯陀含能作是念。我得斯陀含果不。須菩提言。不也。世尊。何以故。斯陀含名一往來。而實無往來。是名斯陀含。須菩提。於意云何。阿那含能作是念。我得阿那含果不。須菩提言。不也。世尊。何以故。阿那含名為不來。而實無不來。是故名阿那含。須菩提。於意云何。阿羅漢能作是念。我得阿羅漢道不。須菩提言。不也。世尊。何以故。實無有法名阿羅漢。世尊。若阿羅漢作是念。我得阿羅漢道。即為著我人眾生壽者。世尊。佛說我得無諍三昧。人中最為第一。是第一離欲阿羅漢。世尊。我不作是念。我是離欲阿羅漢。世尊。我若作是念。我得阿羅漢道。世尊則不說須菩提是樂阿蘭那行者。以須菩提實無所行。而名須菩提是樂阿蘭那行。

佛告須菩提。於意云何。如來昔在然燈佛所。於法有所得不。不也。世尊。如來在然燈佛所。於法實無所得。須菩提。於意云何。菩薩莊嚴佛土不。不也。世尊。何以故。莊嚴佛土者。即非莊嚴。是名莊嚴。是故須菩提。諸菩薩摩訶薩。應如是生清淨心。不應住色生心。不應住聲香味觸法生心。應無所住而生其心。須菩提。譬如有人。身如須彌山王。於意云何。是身為大不。須菩提言。甚大。世尊。何以故。佛說非身。是名大身。

須菩提。如恒河中所有沙數。如是沙等恒河。於意云何。是諸恒河沙。寧為多不。須菩提言。甚多。世尊。但諸恒河尚多無數。何況其沙。須菩提。我今實言告汝。若有善男子善女人。以七寶滿爾所恒河沙數三千大千世界。以用布施。得福多不。須菩提言。甚多。世尊。佛告須菩提。若善男子善女人。於此經中。乃至受持四句偈等。為他人說。而此福德。勝前福德。

復次須菩提。隨說是經。乃至四句偈等。當知此處。一切世間天人阿修羅。皆應供養。如佛塔廟。何況有人。盡能受持讀誦。須菩提。當知是人。成就最上第一希有之法。若是經典所在之處。則為有佛。若尊重弟子。

爾時須菩提白佛言。世尊。當何名此經。我等云何奉持。佛告須菩提。是經名為金剛般若波羅蜜。以是名字。汝當奉持。所以者何。須菩提。佛說般若波羅蜜。即非般若波羅蜜。是名般若波羅蜜。須菩提。於意云何。如來有所說法不。須菩提白佛言。世尊。如來無所說。須菩提。於意云何。三千大千世界所有微塵。是為多不。須菩提言。甚多。世尊。須菩提。諸微塵。如來說非微塵。是名微塵。如來說世界。非世界。是名世界。須菩提。於意云何。可以三十二相見如來不。不也。世尊。不可以三十二相得見如來。何以故。如來說三十二相。即是非相。是名三十二相。須菩提。若有善男子善女人。以恒河沙等身命布施。若復有人。於此經中。乃至受持四句偈等。為他人說。其福甚多。

爾時須菩提。聞說是經。深解義趣。涕淚悲泣。而白佛言。希有世尊。佛說如是甚深經典。我從昔來所得慧眼。未曾得聞如是之經。世尊。若復有人。得聞是經。信心清淨。則生實相。當知是人。成就第一希有功德。世尊。是實相者。則是非相。是故如來說名實相。世尊。我今得聞如是經典。信解受持。不足為難。若當來世。後五百歲。其有眾生。得聞是經。信解受持。是人則為第一希有。何以故。此人無我相人相眾生相壽者相。所以者何。我相即是非相。人相眾生相壽者相。即是非相。何以故。離一切諸相。則名諸佛。佛告須菩提。如是如是。若復有人。得聞是經。不驚不怖不畏。當知是人。甚為希有。何以故。須菩提。如來說第一波羅蜜。即非第一波羅蜜。是名第一波羅蜜。須菩提。忍辱波羅蜜。如來說非忍辱波羅蜜。是名忍辱波羅蜜。何以故。須菩提。如我昔為歌利王割截身體。我於爾時。無我相。無人相。無眾生相。無壽者相。何以故。我於往昔節節支解時。若有我相人相眾生相壽者相。應生瞋恨。須菩提。又念過去於五百世作忍辱仙人。於爾所世。無我相。無人相。無眾生相。無壽者相。是故須菩提。菩薩應離一切相。發阿耨多羅三藐三菩提心。不應住色生心。不應住聲香味觸法生心。應生無所住心。若心有住。則為非住。是故佛說。菩薩心不應住色布施。須菩提。菩薩為利益一切眾生故。應如是布施。如來說一切諸相。即是非相。又說一切眾生。則非眾生。須菩提。如來是真語者。實語者。如語者。不誑語者。不異語者。

나무대비관세음　원아조동법성신
나무대비관세음　원아속회무위사
나무대비관세음　원아조등원적산
나무대비관세음　원아속득계정도
나무대비관세음　원아조득월고해
나무대비관세음　원아속승반야선
나무대비관세음　원아조득선방편
나무대비관세음　원아속도일체중
나무대비관세음　원아조득지혜안
아금칭송서귀의　소원종심실원만
세척진로원제해　초증보리방편문
수지신시광명당　수지심시신통장
천룡중성동자호　백천삼매돈훈수
속령만족제희구　영사멸제제죄업
진실어중선밀어　무위심내기비심
천비장엄보호지　천안광명변관조
제수관음대비주　원력홍심상호신

천수경〈백지주묵〉34×330cm

원래 명칭은 천수천안관자재보살 광
대원만무애대비심대다라니경으로 관
세음보살께서 지난 무량겁 전에 천광
왕정주여래로부터 받으신 대비신주를
중생을 위하여 설하신 경전이다. 이
경을 수지독송하면 천수천안의 신비
한 위신력과 자비력으로 일체의 마장
이나 장애가 소멸된다.

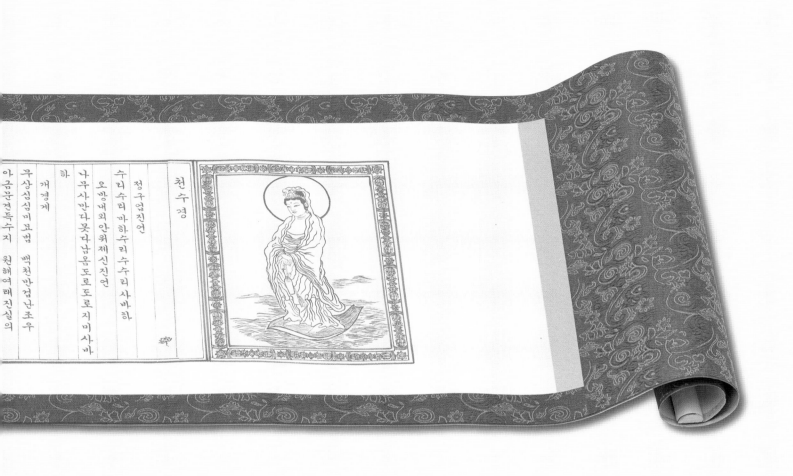

천수경

정구업진언

수리수리 마하수리 수수리 사바하

오방내외안위제신진언

나무사만다 못다남 옴 도로도로 지미 사바
하

개경게

무상심심미묘법 백천만겁난조우

아금문견득수지 원해여래진실의

반야바라밀다심경 〈백지금니〉 43 × 43cm

당의 현장법사께서 한역한 것으로 대승경전인 반야사상의 핵심을 담은 짧은 경으로 총 260자로 되어 있다.
반야는 현상계 뿐만 아니라 초월의 영역까지도 포함하는 모든 세계가
본질적으로 실체가 없다는 공(空)사상을 반야공으로 잘 드러내고 있으며 불교의식에서 독송하고 있는 대표적인 경전이다.

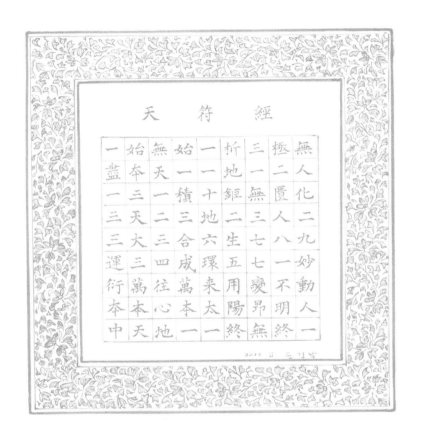

천부경 〈백지금니〉 28×24cm

천부경은 81자로 구성되어 있으며 天符, 곧 하늘의 형상과 뜻을
문자로 담아낸 經이라는 의미를 지닌 우리민족 최고의 경전이다.
그 안에는 天, 地, 人 즉 하늘과 땅과 인간의 심오한 조화원리와
우주의 생성원리, 질서의 원리 등이 담겨 있다.

반야바라밀다심경 〈홍지적금청금〉 45×34cm ▶

마 하 반 아 바 라 밀 다 심 경
관 자 재 보 살 행 심 반 아 바 라 밀 다 시
조 견 오 온 개 공 도 일 체 고 액 사 리 자
색 불 이 공 공 불 이 색 색 즉 시 공 공 득
시 색 수 상 행 식 역 부 여 시 사 리 자 시
제 법 공 상 불 생 불 멸 불 구 부 정 부 증
불 감 시 고 공 중 무 색 무 수 상 행 식 무
안 이 비 설 신 의 무 색 성 향 미 촉 법 무
안 계 내 지 무 의 식 계 무 무 명 역 무 무
명 진 내 지 무 노 사 역 무 노 사 진 무 고
집 멸 도 무 지 역 무 득 이 무 소 득 고 보
리 살 타 의 반 아 바 라 밀 다 고 심 무 가
애 무 가 에 고 무 유 공 포 원 리 전 도 몽
상 구 경 열 반 삼 세 제 불 의 반 아 바 라
밀 다 고 득 아 뇩 다 라 삼 먁 삼 보 리 고
지 반 아 바 라 밀 다 시 대 신 주 시 대 명
주 시 무 상 주 시 무 등 등 주 능 제 일 체
고 진 실 불 허 고 설 반 아 바 라 밀 다 주
즉 설 주 왈

아 제 아 제 바 라 아 제
바 라 승 아 제 모 지 사 바 하

불기 이오오칠년 사월 윤 경남 돈수공서

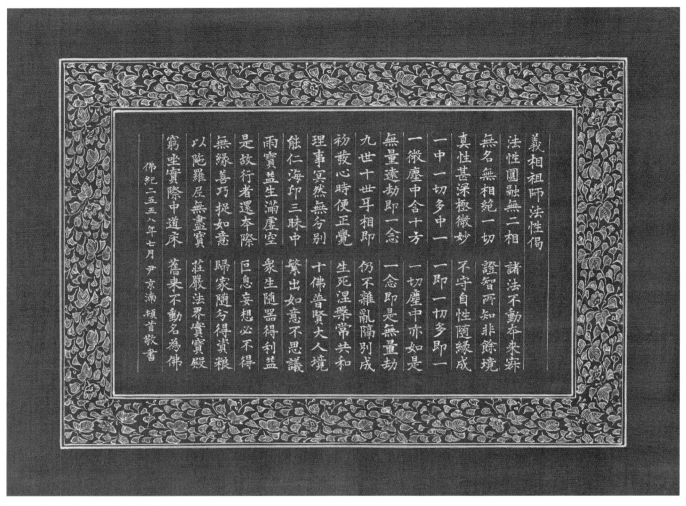

법성게 〈견본채색금니〉 33×42cm

신라 의상대사(625~702)께서 60권 화엄경의 광대무변한 화엄사상의 요지를 7언 30구 210자로 읊은 게송으로
대방광불화엄경의 세계를 법성이라는 두 글자로 표현되어 부처님 세계를 이루고 있다.

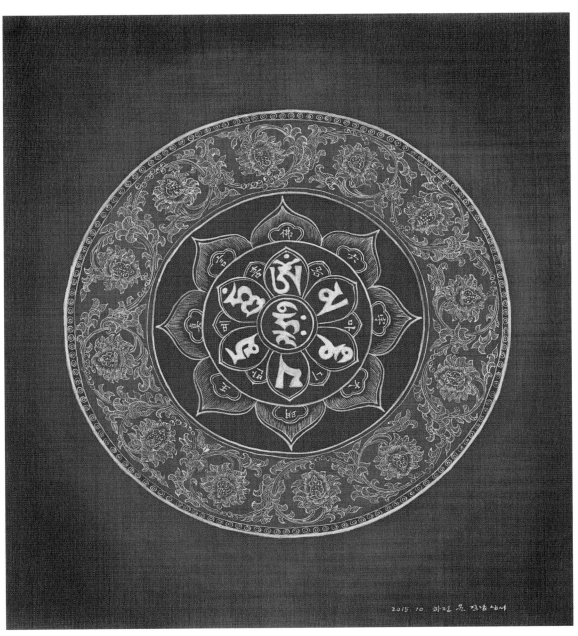

육자대명왕진언 〈견본채색금니〉 37 × 33cm

진언은 해석하지 않는다. 무량한 진언의 의미가 우리의 언어로는 해석이 어렵기 때문이다. 대승불교경전인 육자대명왕다라니경 및
불설대승장엄보왕경 등에서는 이 진언을 외우면 여러가지 우환이나 재난에서 관세음보살님이 지켜주신다고 한다.

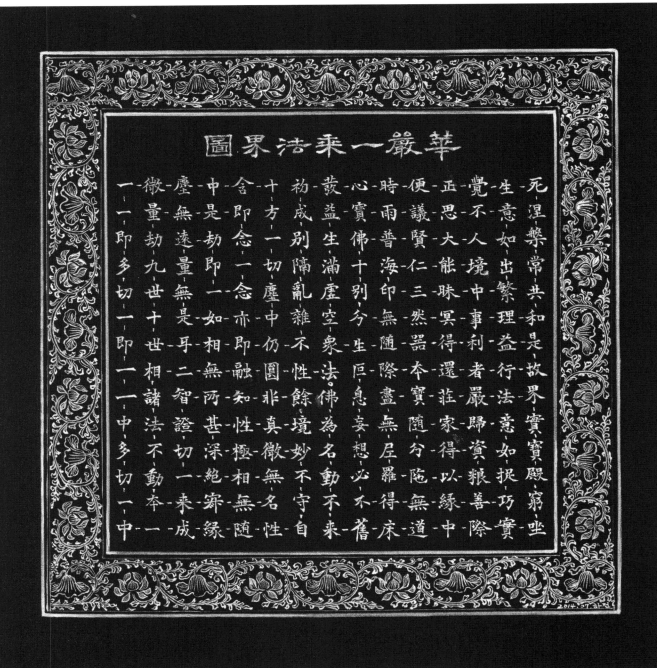

일승법계도 〈견본채색은니〉 36×31cm

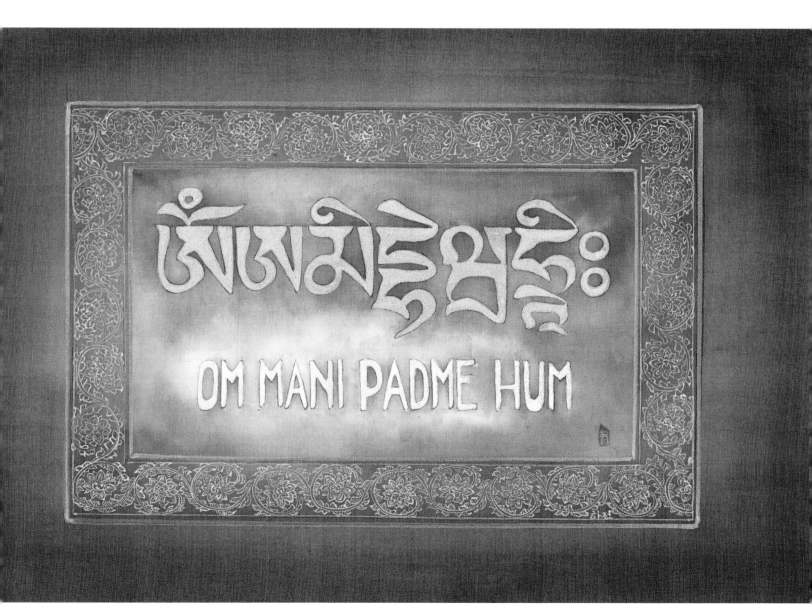

옴마니반메훔 〈견본채색은니〉 23×32cm

울며느님

佛昇兜率天宮品 兜率天宮偈讚品 十迴向及十地品 十定十通十忍品 阿僧祇品與壽量 菩薩住處佛不思 如來十身相海品 如來隨好功德品 普賢行及如來品 離世間品入法界 是爲十萬偈頌經 三十九品圓滿教 諷誦此經信受持 初發心時便正覺 安坐如是國土海 是名界盧遮那佛

和尚憲 康有正 百年僧老大願圓滿成就發願

41p 화엄경 약찬게 〈견본채색금니〉의
아들 내외를 위한 발원 부분

華嚴經略纂偈

大方廣佛華嚴經 龍樹菩薩略纂偈
南無華藏世界海 毘盧遮那真法身
現在說法盧舍那 釋迦牟尼諸如來
過去現在未來世 十方一切諸大聖
根本華嚴轉法輪 海印三昧勢力故
普賢菩薩諸大衆 執金剛神身衆神
足行神衆道場神 主城神衆主地神
主山神衆主林神 主藥神衆主稼神
主河神衆主海神 主水神衆主火神
主風神衆主空神 主方神衆主夜神
主晝神衆阿修羅 迦樓羅王緊那羅
摩睺羅伽夜叉王 諸大龍王鳩槃茶
乾達婆王月天子 日天子衆忉利天
夜摩天王兜率天 化樂天王他化天
大梵天王光音天 遍淨天王廣果天
大自在王不可說 普賢文殊大菩薩
法慧功德金剛幢 金剛藏及金剛慧
光焰幢及須彌幢 大德聲聞舍利子
及與比丘海覺等 優婆塞長優婆夷
善財童子童男女 其數無量不可說
善財童子善知識 文殊舍利最第一
德雲海雲善住僧 彌伽解脫與海幢
休捨毘目瞿沙仙 勝熱婆羅慈行女
善見自在主童子 具足優婆明智士
法寶髻長與普眼 無厭足王大光王
不動優婆遍行外 優婆羅華長者人
婆施羅船無上勝 獅子頻申婆須蜜
眾藝祉羅居士人 觀自在尊與正趣

大天安住主地神 婆珊婆演主夜神
普德淨光主夜神 喜目觀察衆生神
普救衆生妙德神 寂靜音海主夜神
守護一切主夜神 開敷樹花主夜神
大願精進力救護 妙德圓滿瞿婆女
摩耶夫人天主光 遍友童子衆藝覺
賢勝堅固解脫長 妙月長者無勝軍
最寂靜婆羅門者 德生童子有德女
彌勒菩薩文殊等 普賢菩薩微塵衆
於此法會雲集來 常隨毘盧遮那佛
於蓮華藏世界海 造化莊嚴大法輪
十方虛空諸世界 亦復如是常說法
六六六四及與三 一十一一亦復一
世主妙嚴如來相 普賢三昧世界成
華藏世界盧舍那 如來名號四聖諦
光明覺品問明品 淨行賢首須彌頂
須彌頂上偈讚品 菩薩十住梵行品
發心功德明法品 佛昇兜率天宮品
兜率天宮偈讚品 十行品與無盡藏
夜摩天宮偈讚品 佛昇夜摩天宮品
十迴向及十地品 十定十通十忍品
阿僧祇品與壽量 菩薩住處佛不思
佛不思議法品與 如來十身相海品
如來隨好功德品 普賢行及如來品
離世間品入法界 是為十萬偈頌經
三十九品圓滿教 諷誦此經信受持
初發心時便正覺 安坐如是國土海
是名毘盧遮那佛

康有正百年僧來大願圓滿成就敬願
佛紀二五五八年一月 尹京淳 頓首敬書

화엄경 약찬게 〈견본채색금니〉

함 속 사주보

함 속 혼서지 봉투 〈백지금니〉 11×39.5cm

함 속 손거울 〈색지금니〉

43

〈천수경〉의 가장 핵심이 되는 대다라니는 여래의 지혜자비를
갈무린 진언으로 여래의 본체라 부른다.
신기하고 미묘하며 불가사의한 내용을 담고 있다.

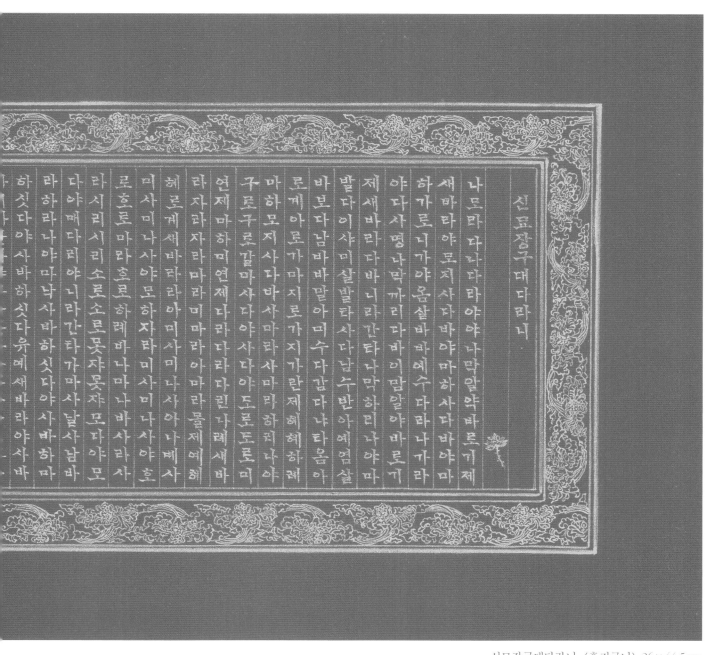

신묘장구대다라니 〈홍지금니〉 26×44.5cm

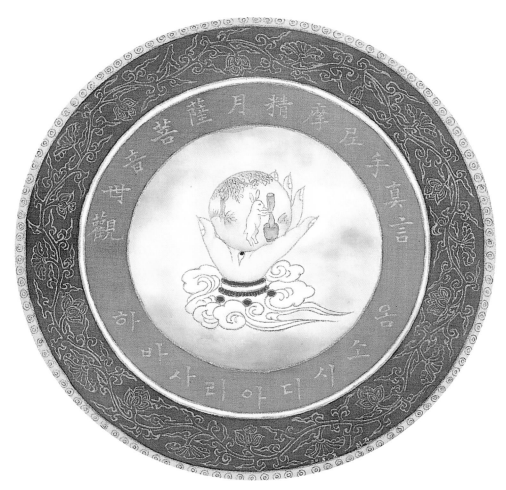

월정마니수진언 〈견본채색금니〉 28×28cm

심한 병으로 고통받을 때 청량함을 얻고자 하는 진언

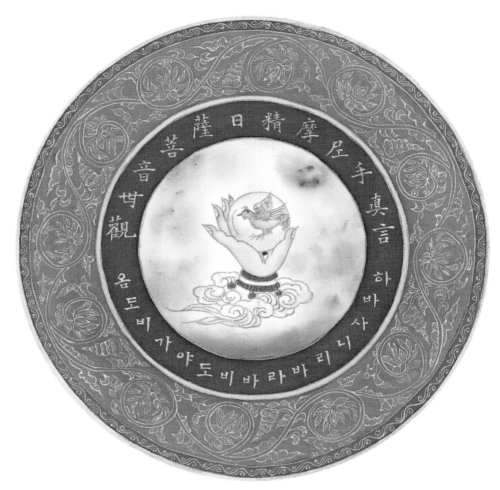

일정마니수진언 〈견본채색금니〉 29×29cm

눈이 어두워 광명을 못 보는 이가 광명을 얻기를 원하는 진언

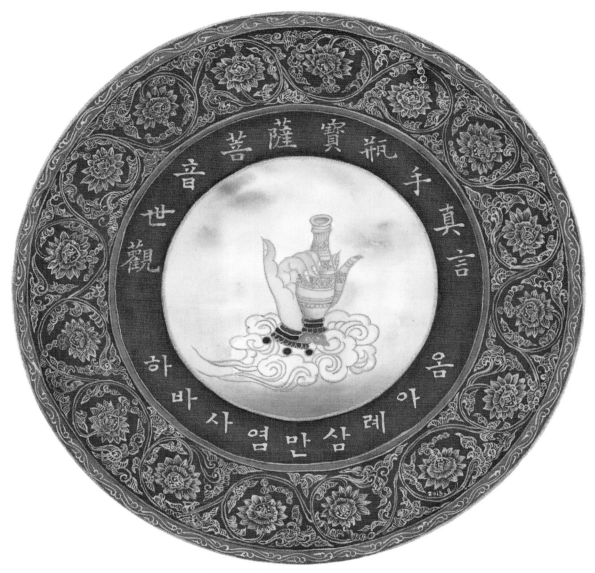

보병수진언 〈견본채색금니〉 29 × 29cm

권속들이 착하고 화목하게 되는 진언

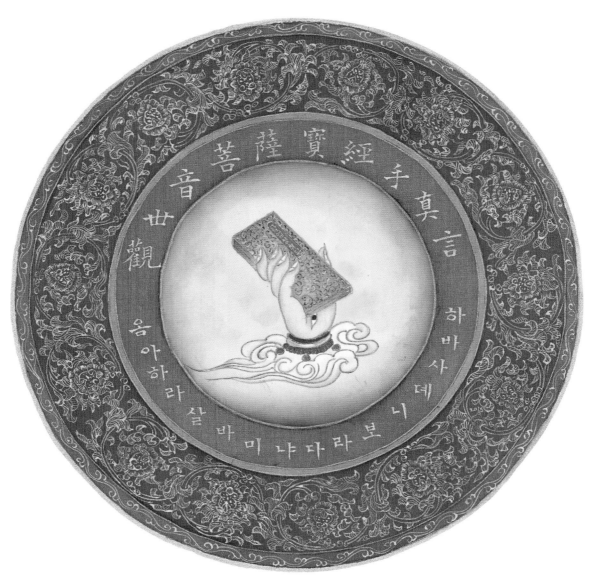

보경수진언 〈견본채색금니〉 29 × 29cm

학업 성취 진언

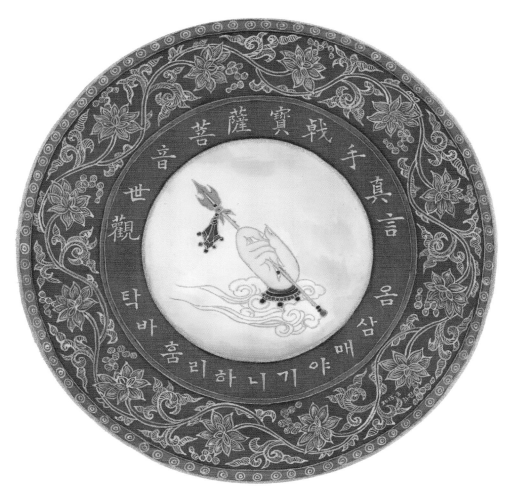

보극수진언 〈견본채색금니〉 29 × 29cm

외지의 적과 원한의 적을 물리치는 진언

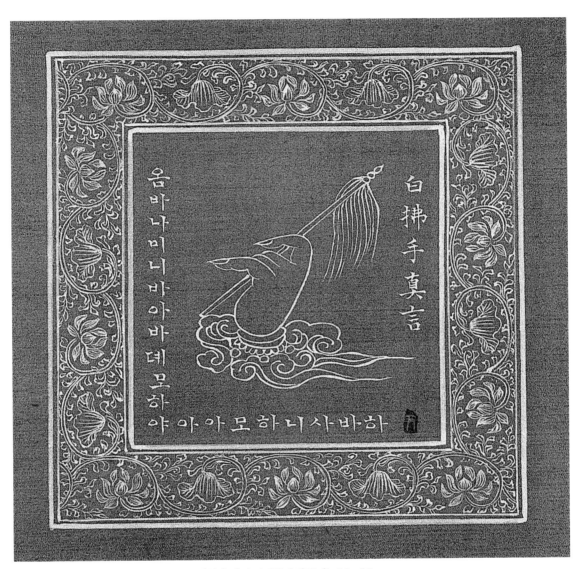

백불수진언 〈견본채색금니〉 28×28cm

장애와 어려움을 여의고자 하는 진언

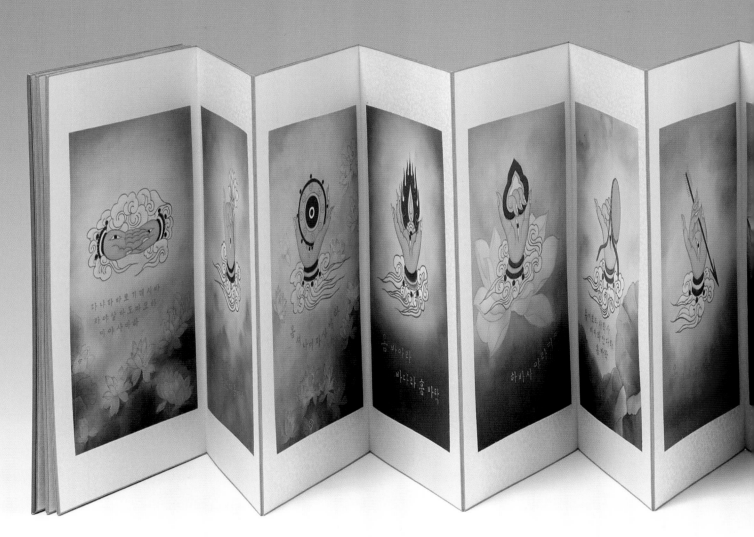

觀世音菩薩十二手真言 〈견본채색금니〉 26×20cm×14절면

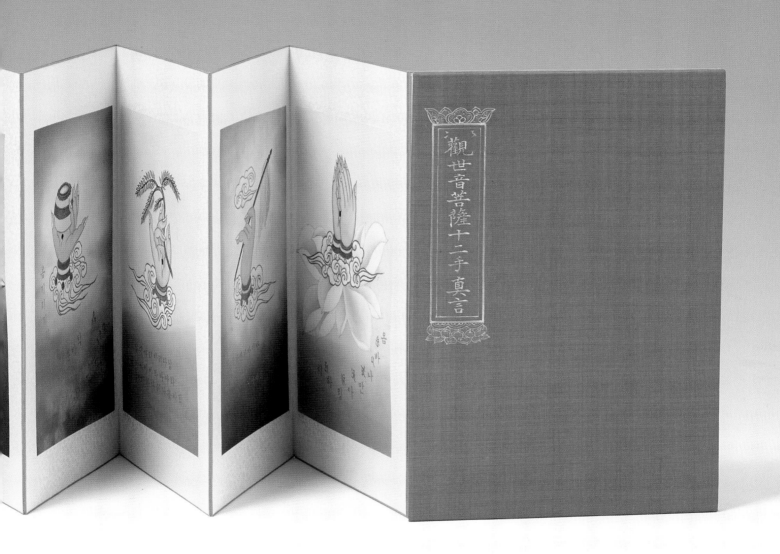

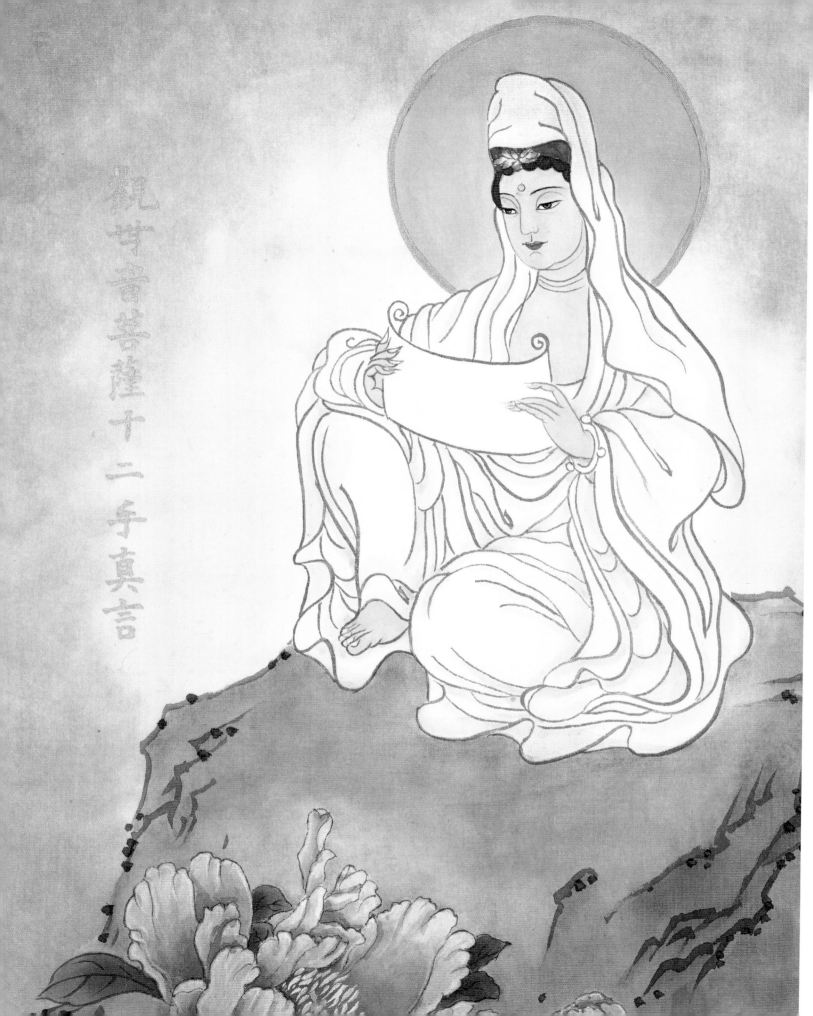

観世音菩薩十二手真言

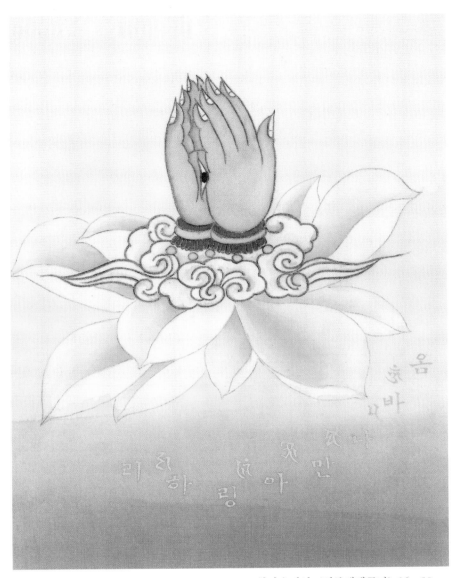

합장수진언 〈견본채색금니〉 26 × 20cm

중생이 서로 공경하고 화합하고자 하는 진언

◀ 관세음보살12수진언 〈견본채색금니〉 26 × 20cm

※ 진언 : 거짓없는 참이라는 말로써 다라니, 주, 주문, 신주라고도 한다.
　　　이 진언 속에 담겨 있는 모든 것은 신비하고 비밀스러워 해석하지 않으며 원어 그대로 사용한다.
※ 수인 : 부처님과 보살님의 위신력과 덕을 나타내기 위하여 손가락으로 모양을 만들어 표현한 것을 말한다.

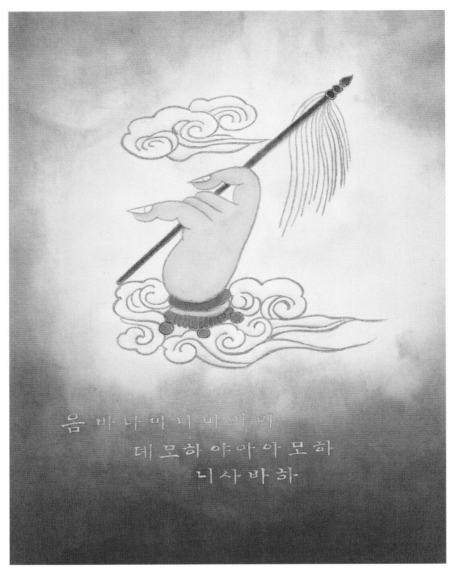

백불수진언 〈견본채색금니〉 26×20cm

장애와 어려움을 여의고자 하는 진언

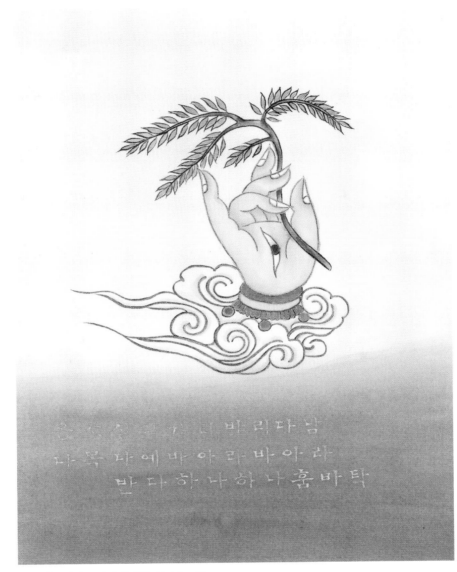

양류지수진언 〈견본채색금니〉 26×20cm

몸에 병이 없기를 원하는 진언

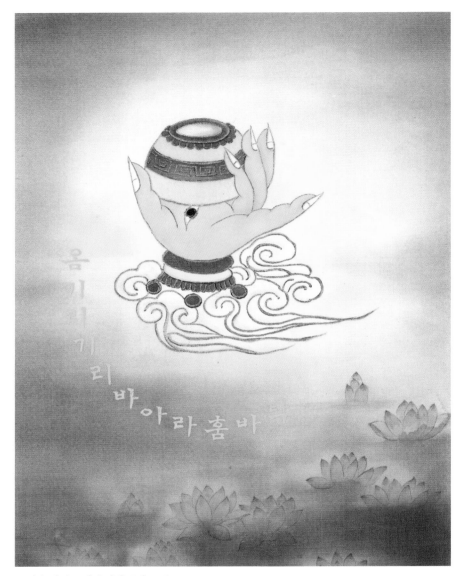

보발수진언 〈견본채색금니〉 26×20cm

모든 속병으로 고통 받는 것을 없애려는 진언

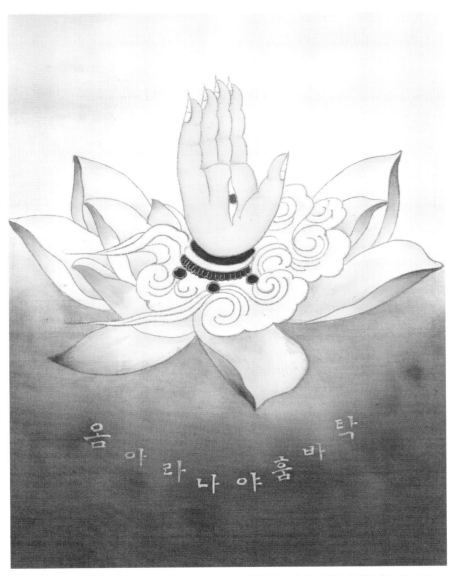

옴 아 라 나 야 훔 바 탁

시무외수진언 〈견본채색금니〉 26×20cm

모든 곳에서 불안과 두려움에 고통 받을 때 편안을 얻고자 하는 진언

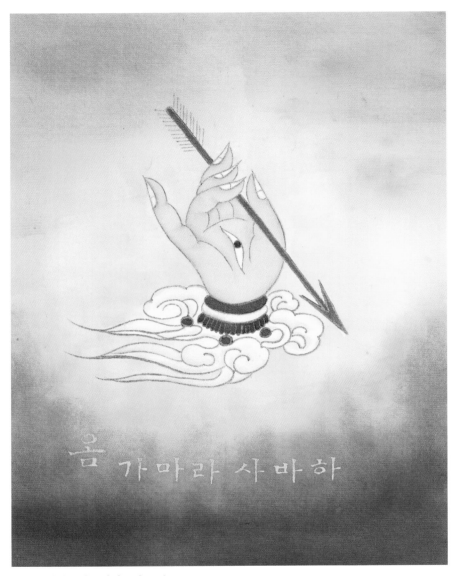

보전수진언 〈견본채색금니〉 26×20cm

좋은 친구를 만나길 원하는 진언

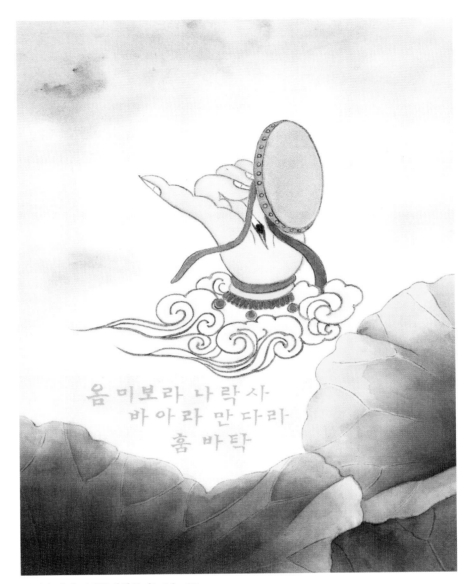

보경수진언 〈견본채색금니〉 26×20cm

넓고 큰 지혜를 성취하는 진언

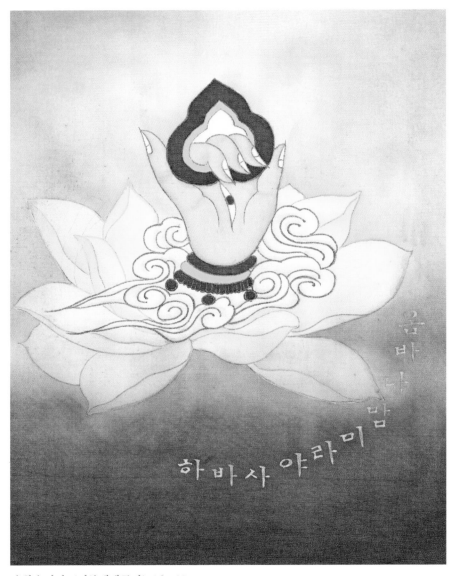

옥환수진언 〈견본채색금니〉 26×20cm

자손을 원하는 진언

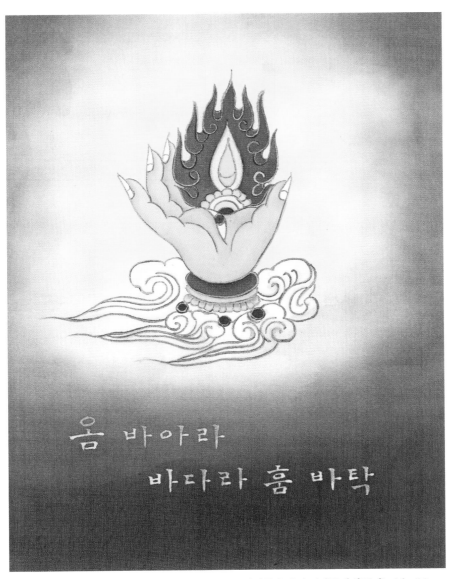

여의주수진언 〈견본채색금니〉 26×20cm

여러 가지 공덕으로 보배를 얻고자 할 때 외우는 진언

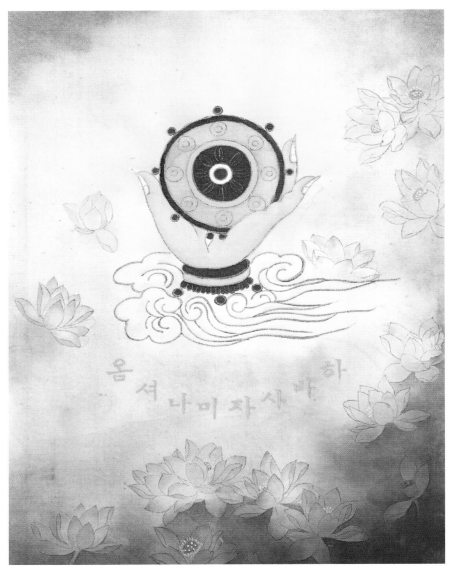

불퇴금륜수진언 〈견본채색금니〉 26×20cm

성불을 발원하며 보리심에서 물러나지 않고자 하는 진언

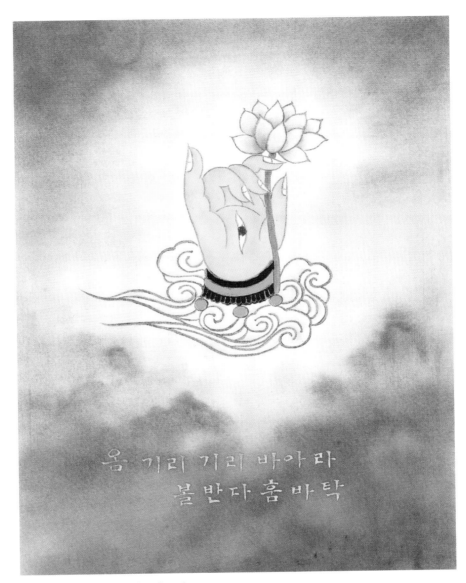

청련화수진언 〈견본채색금니〉 26×20cm

극락세계에 태어나고자 하는 진언

다 냐 타 바 로 기 뎨 시 바
라 야 살 바 도 따 오 하
미 야 사 바 하

삼천대천세계의 공덕이
일러 세간에 두루 미치어
나 쇠어 더불어 모든 중생이
다 함께 성불하여지이다
볼기이오 오구년 오칠
손명남 합장

◀ 총섭천비수진언 〈견본채색금니〉 26 × 20cm

삼천대천세계 모든 장애를 없애는 진언

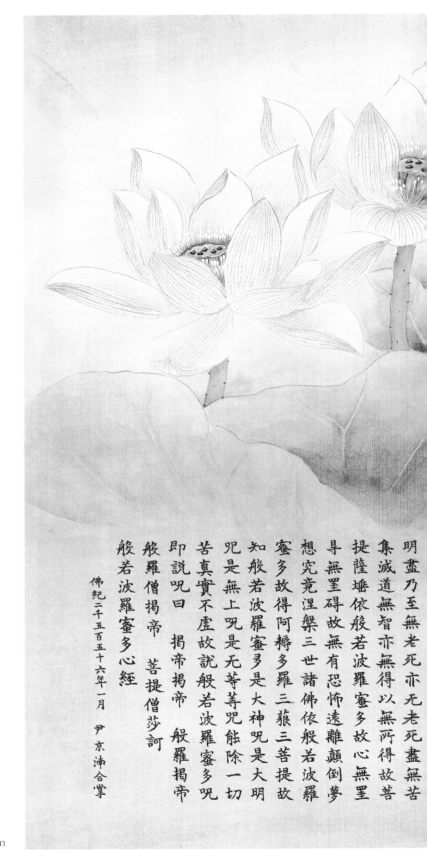

明盡乃至無老死亦无老死盡無苦
集滅道無智亦無得以無所得故菩
提薩埵依般若波羅蜜多故心無罣
导無罣碍故無有恐怖遠離顛倒夢
想究竟涅槃三世諸佛依般若波羅
蜜多故得阿耨多羅三藐三菩提故
知般若波羅蜜多是大神咒是大明
咒是无上咒是无等等咒能除一切
苦真實不虛故説般若波羅蜜多咒
即説咒曰　揭帝揭帝　般羅揭帝
般羅僧揭帝　菩提僧莎訶
般若波羅蜜多心経

佛紀二千五百五十六年一月　尹京涁合掌

화엄연화세계 〈견본채색〉 63×89cm

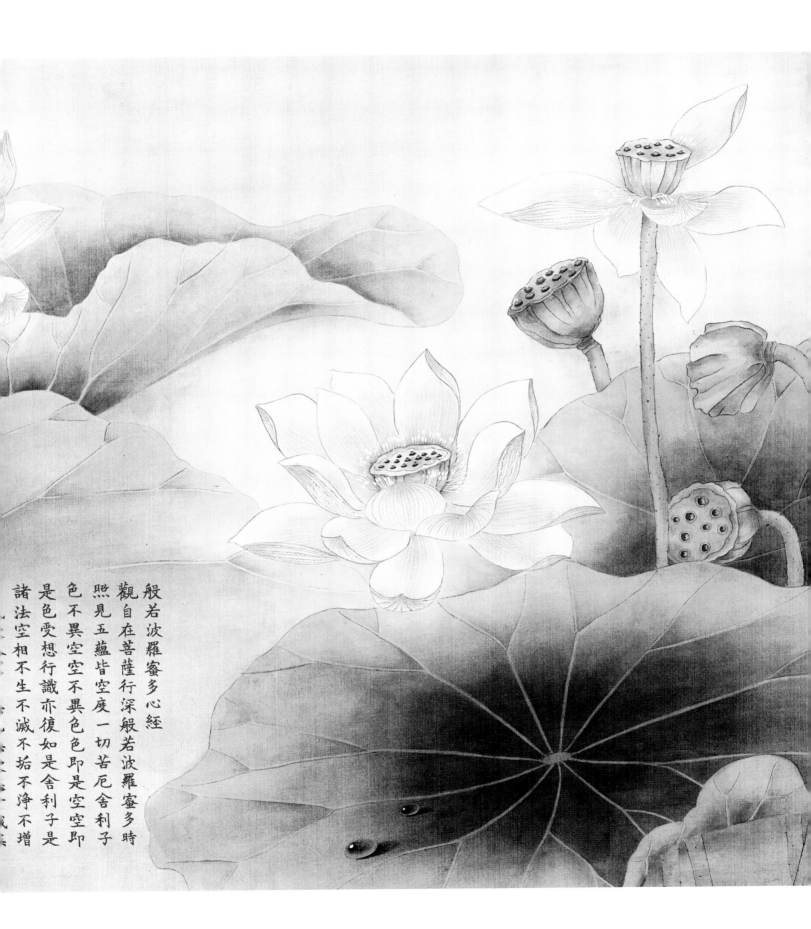

般若波羅蜜多心經
觀自在菩薩行深般若波羅蜜多時
照見五蘊皆空度一切苦厄舍利子
色不異空空不異色色即是空空即
是色受想行識亦復如是舍利子是
諸法空相不生不滅不垢不淨不增

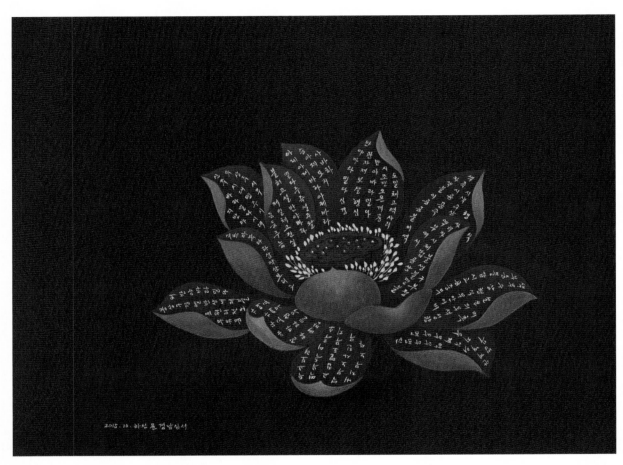

반야바라밀다심경 〈견본채색금니〉 31×41cm

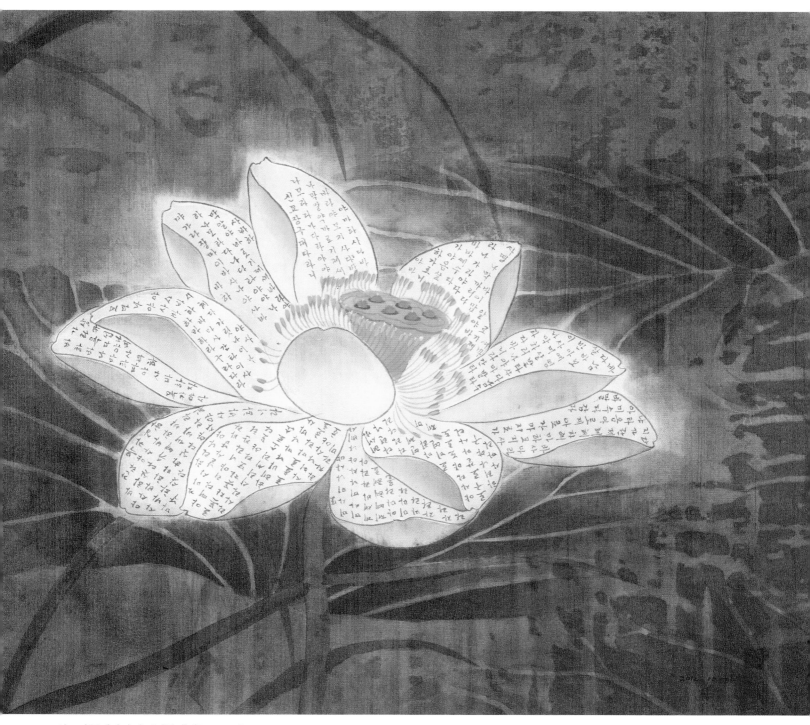

신묘장구대다라니 〈견본채색〉 33×36cm

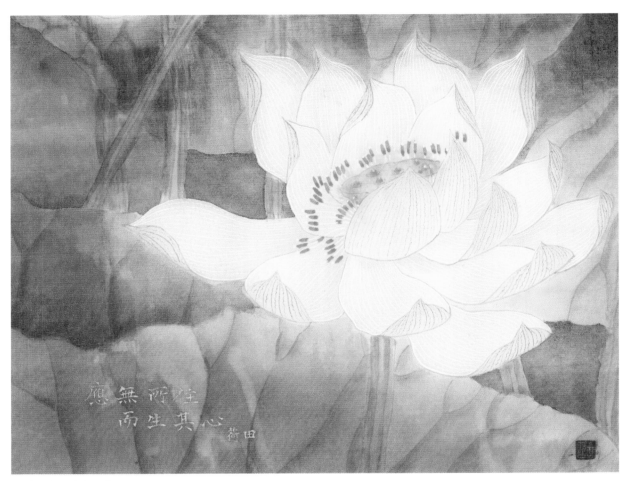

환희 〈견본채색금니〉 22×28cm

應無所住而生其心 : 머무는 바 없이 마음을 내라.

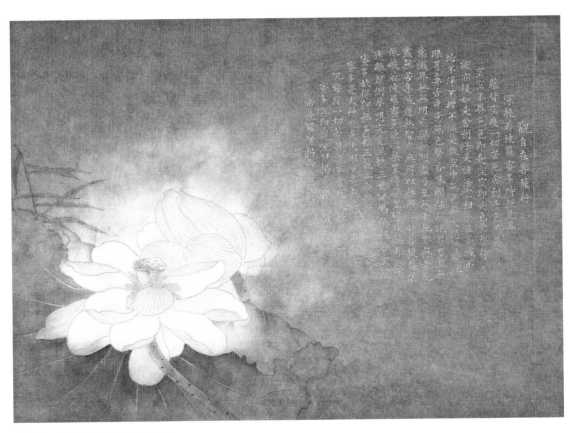

기다림 〈견본채색금니〉 29×38cm

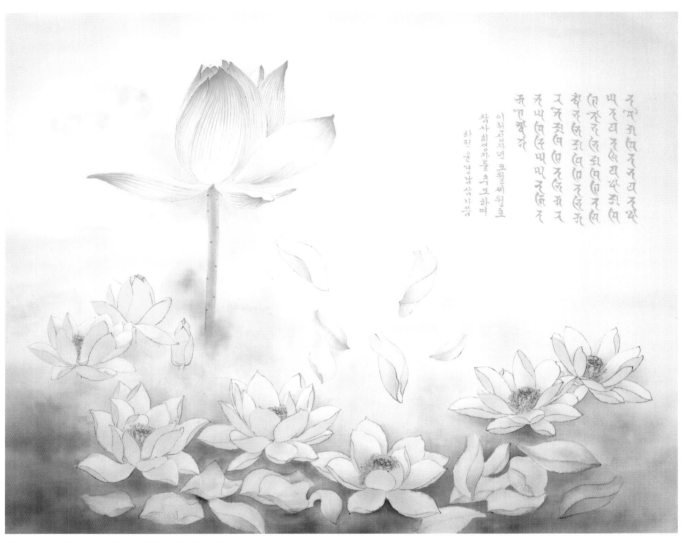

무량수불왕생정토주 〈견본채색금니〉 51×41cm

세월호 사고 시 못다 핀 어린 영혼들이 꽃으로 승화하여 왕생극락하길 발원하며…

바람이 되어 〈견본채색〉 35×30cm

세월호 사고 때 그린 그림. 희생되신 분들의 왕생 극락을 발원하며…

우리 곁에서 꽃이 피어난다는 것은
얼마나 놀라운 생명의 신비인가
향기로운 우주가 문을 열고 있는 것이다

법정스님 글 〈견본채색금니〉 39×30cm

성불하세요 〈견본채색금니〉 24 × 30cm

연화장세계 8폭 〈견본채색〉 31.5×103cm

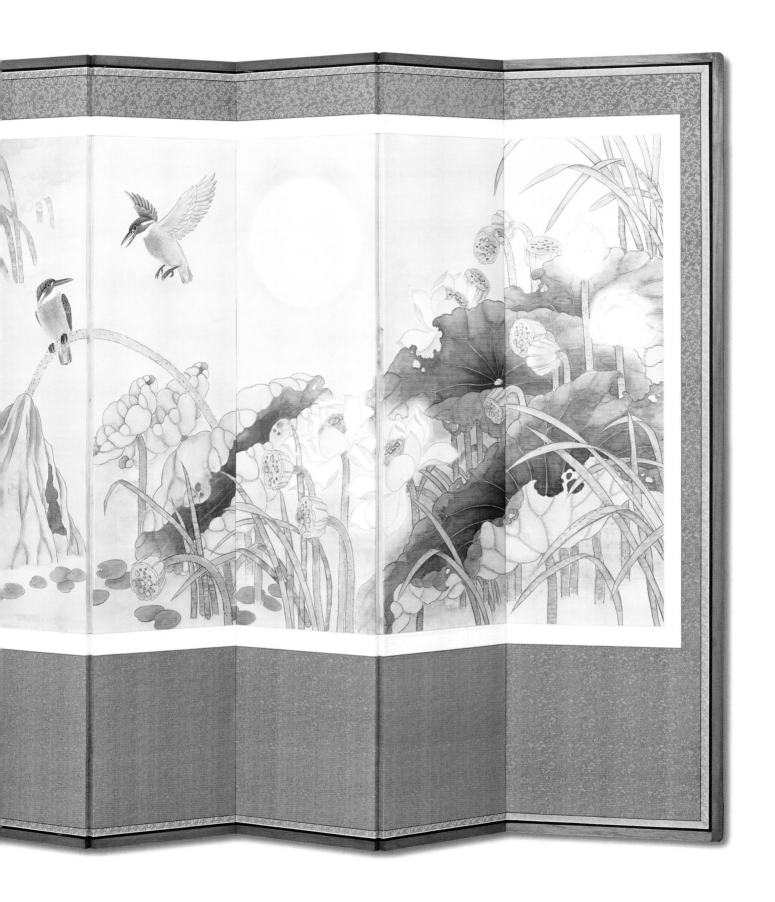

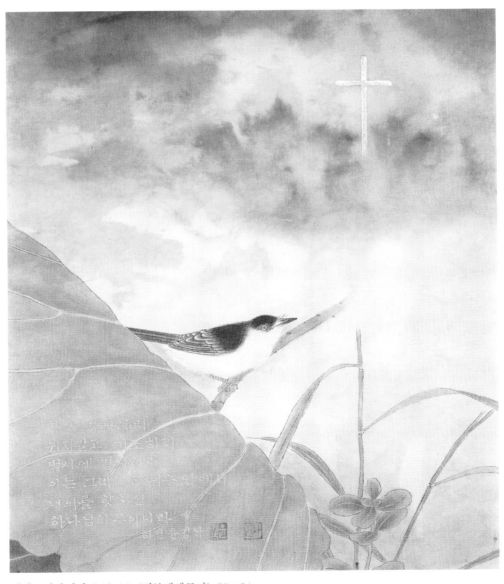

데살로니가전서 5:16~18 〈견본채색금니〉 29×24cm

우루과이 한 작은 성당에 적혀 있는 글 〈견본채색은니〉 32×43cm

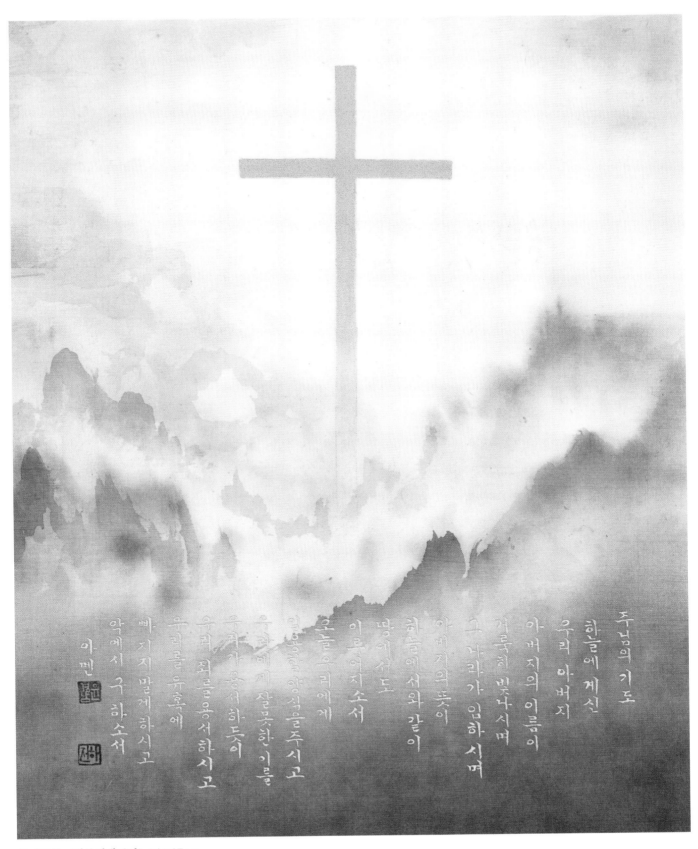

주기도문 〈견본채색금니〉 34×27cm

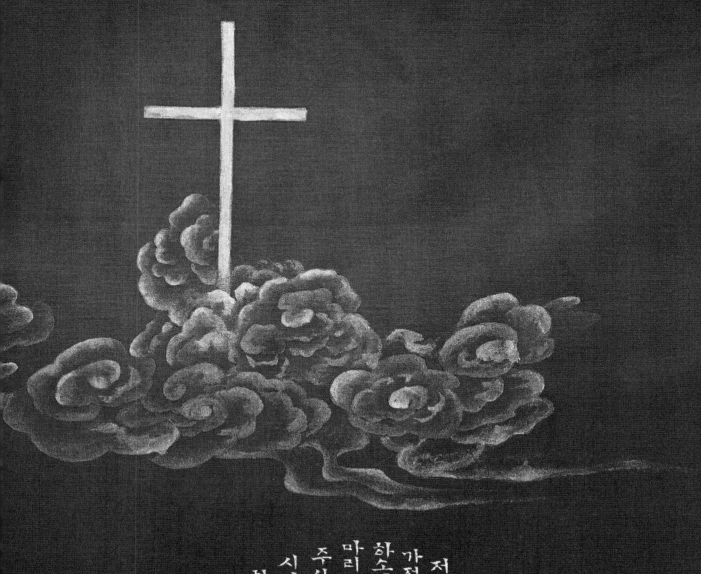

가정을 위한 기도

마리아와 요셉에게 순종하시며
가정생활을 거룩하게 하신 예수님
저희 가정을 거룩하게 하시고 저희 가정
가정을 본받아 주님의 뜻을 따라 살게
하소서 가정생활의 자랑이며 모범이신 성모
마리아와 성요셉 저희 집 안을 위하여 빌어
주시어 모든 가족이 건강하고 행복하게 하
시며 언제나 주님을 섬기고 이웃을 사랑
하며 살다가 주님의 은총으로 영원한
천상 가정에 들게 하소서 아멘

하전 윤경남 삼가쓰다

◀ 가정을 위한 기도 〈견본채색은니〉 36×26cm

하전 윤경남

사경 : 외길 김경호 선생 사사
공필 : 리강 선생 사사
제1회 사경 개인전 (서울. 한국미술관 초대, 2016)
갤러리미술세계 회원 초대전 (2015)
LA 한국문화원 회원 초대전 (2014)
여성 중견 작가전 (2014)
뉴욕 플러싱 타운홀 회원 초대전 (2012)
한글서예대축제 초대전 (2011, 예술의전당)
서예문화대전 사경부문 초대작가
한국사경연구회 정예회원
한국사경연구회 홍보이사

자　택 : 경기도 김포시 청송로 20 청송 현대아파트 212동 1504호
전　화 : 031-982-9703
모바일 : 010-3744-9794

21세기 한국사경 정예작가

荷田 尹京湳

Yoon Kyung-Nam

발 행 일 ㅣ 2015년 12월 25일

저 자 ㅣ 하전 윤경남

펴 낸 곳 ㅣ 한국전통사경연구원
　　　　　출판등록 ㅣ 2013년 10월 7일, 제25100-2013-000075호
　　　　　주　　　소 ㅣ 03724 서대문구 연희로 14길 63-24 (1층)
　　　　　전　　　화 ㅣ 02-335-2186, 010-4207-7186

제 작 처 ㅣ (주)서예문인화
　　　　　주　　　소 ㅣ 서울시 종로구 사직로 10길 17 (내자동)
　　　　　전　　　화 ㅣ 02-738-9880

총괄진행 ㅣ 이용진
디 자 인 ㅣ 이선정
스캔분해 ㅣ 고병관

ISBN 979-11-956986-5-3

값 20,000원

※ 본 불화초 일부는 병진스님 저, 「관세음 그 모습」 도판의 도움을 받았습니다. 깊이 감사드립니다.